U0079717

新流行 Fashion

史上最好玩

腦力&創意工作室◎編著

激發思考篇

動腦IQ智力題

前 言

　　熟記一些耐人尋味的智力故事總是一件好事，它能幫你應付不停向你討故事的孩子，也能讓你輕鬆地在同學、朋友中成為話題焦點，甚至還可以助你在約會時贏得對面女生／男生的歡心。更何況大腦實在是個常用常新的東西，你一定懂得每天慢跑才會保持身材，那麼何不為你的大腦也準備一套晨練呢！

　　《史上最好玩動腦智力題》分為「活化腦力篇」和「激發思考篇」兩冊，「活化腦力篇」引人入勝，「激發思考篇」幽默精彩，各收錄智力故事100篇，每則故事都是一個充滿了懸疑色彩的智力題。如果你能答對超過半數以上的「活化腦力篇」故事題，那麼恭喜你，你是一個博學、睿智、無往而不勝的聰明人；若能答出超過半數以上的「激發思考篇」故事題，那麼也恭喜你，你是一位聰慧、幽默、人見人愛充滿魅力的人。

　　書中的主角周一與周二性格迥異，但都喜歡四處賣弄聰明，他們用有限的知識破解無限的難題，在他們那裡困難總是有辦法解決，案件總是會有破解的一天，謎題最終還是會明瞭的。真相只有一個，答案，就在書的的結尾為您揭曉！

　　為了讓讀者在品嚐思考的樂趣時，也得到視覺感官的享受，本書還特地請來優秀的插畫師為每則小故事配上了精美、搞笑的插畫，保證你會全身全心Enjoy it，High到把煩惱統統忘掉！

主要人物

周一
商人／哥哥／反派，風流不羈，聰明絕頂，凡事總能找到解決的辦法，而他的辦法又比別人的取巧得多。價值觀是享樂主義，天秤座，愛吹牛，稍微有些自大，喜歡自由自在，喜歡四處流浪、冒險。

周二
書生／弟弟／正派，正直、溫柔、嚴謹、沉默寡言，懂得的知識較多，不屑於投機取巧，但有時又不得不承認投機取巧的確能幫上大忙。摩羯座，在別人面前一副神秘莫測的樣子，只有在哥哥面前會顯得笨一點，平時很端莊，偶爾流露出一點小好奇。

芝芝
周一的女朋友，聰慧，喜歡出一些智力題來考周一，水瓶座。

露露
周二的女朋友，電視演員、模特兒，漂亮、開朗、單純，但是沒什麼大腦，牡羊座。

小小周
小男孩，也是周家的孩子，人小鬼大，有著小孩固有的冷血與好奇，雙子座。

寶寶
小女孩，小小周的同學，與小小周是朋友，喜愛學習，常常戲弄小小周，處女座。

4

CATALOGUE

第3章
送給樂活族──生活常識中的狂「想」曲

第4章
觀察、注意力大考核──冒充偵探過過癮

字詞句的
「杯具、洗具」和「餐具」

吃「毒藥」的孩子

　　說話是一門學問也是一門藝術，解釋、狡辯、安慰、恐嚇，一句話有著扭轉事情的發展，改變人們心情的巨大功效。會用字、詞、句的人，總是輕易得到人們的喜歡。

　　小小周是一個又饞又貪吃的小孩子，還不到九歲，他已經胖的差不多是別的孩子的兩倍。父母幾乎不敢把小小周獨自一人留在家裡，因為如果沒有人阻止他，他幾乎可能把家裡的所有食物全部都吃光光。

　　可是大人們總有處理不完的事情，這一天，小小周的媽媽有一件必須要去處理的事情，她只能把小小周自己留在家裡。家裡有一罐別人送禮拿過來的蜂蜜，媽媽怕小小周偷吃，於是騙他說：「桌子上的那罈是別人送來的毒藥，你千萬不能吃。」

　　小小周是個聰明伶俐的孩子，他聞了聞就知道那是一罐蜂蜜。於是他拿出家裡的麵包，蘸著蜂蜜，把一罐全給吃光了，而後又打破了廚房的兩個碗。

　　媽媽回家以後看見這樣的情況十分的生氣，她大發脾氣，準備狠狠教訓不聽話的小小周一頓。可是當小小周說了一句話以後，他的媽媽就再也生氣不起來了，你知道小小周是用什麼樣的話語來平息媽媽的怒火的嗎？

　　（腦袋轉一下，再去P.172看答案！）

最會偷懶的作文

　　小學老師幾乎是最辛苦的一個職業了，因為這個年紀的孩子，常常會做出讓人哭笑不得，又咬牙切齒的事情。

　　小小周就是其中一個這樣讓老師頭痛的「恐怖分子」，更可怕的是小小周還有一副十分具有想像力和創造力的大腦，更有一些小孩子喜歡幫著他「出謀劃策」，這使這名「恐怖分子」漸漸成為了一名「武裝恐怖分子」。

無論如何，老師的工作還要繼續。今天的作業是一篇作文，往常學生們的作文字數總是無法達到規定的要求，他們覺得把日常的小事湊出八百個字來實在是太難了，所以老師收到的作文常常短的可憐，有的甚至只有幾句話。

　　這一次老師想出了新的辦法，在命題「我的一天」之後，她還要求同學們在寫作文時必須將「一二三四五六七八九十」十個數字分別帶入文章中，她想這或許可以幫助學生們激發他們的想像力，並且要把十個數字照顧周全，學生們必定會多寫一些文字。

　　情況果然如老師所料，這一次，總體來說大家的作文字數都增加了。不過當老師看到小小周的作文時，立刻拍案大怒，小小周的作文就只有一句話！老師把小小周找來辦公室，小小周卻狡辯說，自己的作文雖然字數少，但是完全符合老師的要求啊！

　　小小周的「一句」作文，會是什麼樣子的呢？你也能寫出一篇嗎？

（腦袋轉一下，再去P.172看答案！）

最crazy的造句

國語課上，小小周的老師給她的學生們出了家庭作業，題目是給「皮包、陽光、喝水、天真、格外」五個不同詞性的詞語造句，讓國語老師沒有想到的是，簡單的五個詞，這些小學生們給出的答案卻是五花八門。

老師打開平時在班級裡最調皮的小小周的作業本，本來沒抱有什麼希望的她竟然驚喜的看見本子上工整的寫著五個造好的句子，並且初步一看，每個句子的長短也都很合理。要知道小小周的作業向來可以用「慘不忍睹」來形容，老師還從來沒見過小小周把作業寫的這樣有模有樣過呢！

老師感到很高興，她開始仔細批改起小小周的作業，可是當國語老師仔細看過小小周的五個造句之後，卻又氣又惱，這樣的造句實在是讓她跌破眼鏡。小小周是怎樣造句的呢？我們一起來看一下：

皮包——奶奶說：「你要多吃飯，不然要瘦成皮包骨了。」

陽光——教室的窗戶朝陽，光線非常好。

喝水——寶寶慢點喝，水有的是……

老師只看到前三個造句，就已經氣得不想再看下去了，不過按照小小周的造句「風格」你能幫他想出後兩個詞——「天真、格外」是怎麼造句的嗎？答案沒有固定，有想像力就可以！

（腦袋轉一下，再去P.172看答案！）

咬文嚼字猜動物

　　在周一和周二還是小學生的時候，兩個人常常會互相比誰更聰明。

　　最近狡猾的周一不知從哪裡學來了一些咬文嚼字的功夫，他急忙向自己的弟弟周二炫耀：「你知道大猩猩為什麼不喜歡平行線嗎？」周二想了一想，答不出來。於是哥哥周一得意極了，他高興的宣布：「因為平行線沒有相交（香蕉）。」

　　可想而知一向嚴肅的周二聽到這樣的答案有多麼的無言，可是周一樂此不疲的又問：「什麼動物最沒有方向感？」周二依然搖搖頭，這下

周一再也掩飾不住一臉小人得志的嘴臉，很高興的宣布：「當然是迷路（麋鹿）啦！」

　　這事如果是在現在，周二會冷冰冰的拋下一句「無聊」然後走掉。可是當時，小時候的周二還是有一點幼稚的。他不甘心被哥哥佔上風，於是想了一想，給哥哥也出了一道類似的咬文嚼字的題目（可見周二不是沒有鬼點子，他只是掩飾的好一點）：「布老虎與紙老虎一起上山打獵，可是明知道山上幾乎不可能有獵人，兩隻老虎還是怕得要命。請問這是為什麼呢？牠們兩個，怕的又是什麼呢？」

　　這道題目，周一實在答不出來，他急得面紅耳赤，你能幫周一回答出來這個問題嗎？

　　（腦袋轉一下，再去P.172看答案！）

會錯意

　　兩個孩子的淘氣往往要多於一個孩子的兩倍，因為有人在身邊壯膽，所以他們敢做一般的孩子都不敢做的事情。

　　周一和周二兩兄弟就是一個典型的例子，這兩個搗蛋鬼已經讓他們的父母感到身心疲憊。這一次兩兄弟竟然企圖把一艘油輪上的救生圈偷回家裝在自己製作的巨大的輪船模型上！母親如何也想不到兩個孩子竟然會這樣大膽並且不守規矩，她再也不能放任他們下去了！

　　周一和周二的媽媽為了約束自己的兒子，特地請來一名教師。家庭教師早就聽說這兩個孩子非常頑劣，於是決定分開給他們授課。家庭教師首先認識了周二，課堂上，她想先從思想道德來入手比較好，於是她和藹的問周二：「你知道道德在哪裡嗎？」

　　年幼的周二在教師的房間裡四處看了看，好像是在尋找什麼東西，並沒有回答。

　　這位家庭教師認為周二一定是沒有聽清楚，所以她加大聲音的問道：「你知道道德在哪裡嗎？」

　　可是小周二看了看周圍然後沉默不語，不過他看起來有點害怕了。

　　家庭教師看了周二的表現，認定周二一定是個性格怪僻、少言寡語的孩子，她不允許一個小孩子對於別人的問話那樣無視，於是她第三遍高聲的問道：「你知道道德在哪裡嗎？」

　　這一次周二是真的害怕了，他不顧家庭教師的阻止，飛快地跑回了家，然後急忙在屋子裡找到他的哥哥，他要對哥哥說一件大事，他要對哥哥說什麼呢？為什麼周二在被教師問話以後要向四周望望呢？

（腦袋轉一下，再去P.173看答案！）

「神婆」傳話

　　在周二的家鄉，人們是非常迷信神靈的，他們篤信每一個自稱能與神靈溝通的神婆或者是通靈者。這就為其中一部分以裝神騙人，其實另有所圖的人提供了良好的生存條件。

　　最讓周二忍受不了的，是村子裡的一些人，聽從神婆的惡意煽動，每年都要將一名少女殘忍的丟到懸崖下面，獻給他們的「天神」。周二明知道懸崖下面根本就沒有什麼吃少女的「天神」，那只是這些「神

婆」們為了騙取人們尊重而自導自演的把戲。

　　這一次又到了「祭神」的日期，眼看著她們又要把一個鮮活的生命丟到懸崖下去，年輕力壯又衝動的周一再也忍耐不住。他走上前，看了看少女，然後大聲的咒罵：「這麼難看！怪不得河神不滿意，一直鬧天災！」而後惡狠狠的揪過來一個神婆，假裝在她的耳朵邊上說了幾句話，之後雙臂用力一甩，就把她從懸崖上扔了下去。

　　這下周一可解氣了，總算為那些無辜的女孩出了一口惡氣。可是家鄉的人卻都在等著周一解釋呢！畢竟絕大多數的人還是相信懸崖下有天神的存在，一時衝動的周一該如何向那些鄉親們解釋呢？

　　聰明的周一只說了一句話，大家就紛紛散去了，而那幾個剩下的神婆再也不敢提懸崖下的天神的事情。你能猜到周一是怎麼說的嗎？

（腦袋轉一下，再去P.173看答案！）

公主的三道難題

從前有個漂亮的公主到了快結婚的年齡，老國王知道自己女兒的眼光高，所以找來很多英俊、威猛的王子前來跟女兒相親，可是讓老國王沒有想到的是，在這麼多的王孫貴族中，他的寶貝女兒竟然一個也看不上眼。

原來公主對她的未婚夫有一個很苛刻的要求，她希望他是天底下最聰明的人！可是前來求婚的那些王孫公子不是好吃懶做的紈絝子弟，就是一本正經的偽君子，根本沒有一點聰明的地方。

於是無奈的公主為了找到她的夢中情人，給所有前來求親的人出了三道難題，並承諾誰能準確的答出這三道題，她就嫁給他。

這時周遊世界，正要回家的周國王子周一，正好路過，他對美貌的公主一見傾心，於是想都沒想就揭下了公主剛貼上去的三個問題。

「難道你會回答這些問題？」公主發問。周一這才仔細看了看三個問題的內容，然後整個人頓時僵住了，三個問題是：

1，海有多深？

2，我繞地球一圈要多久？

3，天上有多少顆星星？

不過周一畢竟是一個十歲難倒自己的老師，十七歲開始環遊世界，有著豐富知識、豐富經驗，並且超級巧舌如簧的王子，他想了一想，然後立刻回答了公主的問題，他是怎樣回答的呢？你能試著猜一下嗎？

（腦袋轉一下，再去P.173看答案！）

17

不一樣的解夢

　　同樣的一句話由不同的人來說，可能產生不一樣的效果。同樣的一件事情，由不同的人來解釋，那意義就更不一樣了。

　　很久很久以前，一個叫做周一的學生要去參加一個十分重要的考試，就在出發之前，他做了一個奇怪的夢，他夢見自己在一個光禿禿的山崖上耕地，而後在大晴天打著雨傘，最後夢見自己去看戲劇，結果卻看到一場戲結尾落幕了。

　　周一隱隱約約覺得這些夢肯定意味著些什麼，所以他就近找了一個解夢先生，讓他幫忙解夢。解夢先生聽過周一的夢以後搖了搖頭，勸他說：「這夢不好啊！您還是別考試，回家去吧！」周一忙問原因，那個先生振振有詞的說：「在光禿禿的山崖上耕地，那不是白種嗎？說明你是在白費力氣！大晴天卻打著雨傘，說明你多此一舉啊！最後你去看戲，卻落幕了，那豈不是『沒戲』！所以你還是盡早回家吧！」

　　周一聽了那個解夢先生的解釋，覺得他說的也確實有道理，正苦惱著，突然迎面又遇見一個解夢算卦的先生。這個算卦先生顯然比剛才那個心地善良一些，他看見周一滿面愁容，上前一打聽，知道其中的原因，然後哈哈大笑。他對周一說：「這個夢被人解錯啦！這是一個上上吉的夢啊！」

　　這個算卦先生給周一重新解了一下夢之後，周一果然信心倍增，然後順利地通過了考試，並且還取得了好成績。那第二個算卦先生，是怎樣用不一樣的語言來解釋同一個夢的呢？

　　（腦袋轉一下，再去P.174看答案！）

小氣鬼的期待

　　還是學生時候的周一認識一位已經當上大官的朋友，因為這個人位高權重，所以周圍有很多人都圍在他的身邊，邀請他參加各式各樣的宴會。周一的這位朋友在其他的方面可以說是無可挑剔，可是卻唯有一個缺點讓周一看不過去，那就是——小氣。他簡直可以用愛財如命來形容，每一次朋友們一起吃飯或者是聚會，他總是扮演被招待的那一方，也就是說他從沒有請過客。

　　那位小氣大官的妻子終於看不下去，這段時間她有機會就會勸自己的丈夫：「怎麼可以總讓別人請客呢？即便是簡單的小型宴會，你也應該邀請大家一次啊！和他們相比，還算富有的你怎麼可以從沒請過一次客？」

　　做大官的丈夫終於被說服了，他覺得妻子的話多少還是有些道理的，於是他終於決定邀請一批朋友在自己的家中舉行小小的宴會。宴會是由這位小氣鬼官員親自以電話方式邀請，周一與周二有幸也在被邀請的人員之中。當然周一接到那位老兄要請客的消息時還是十分驚訝的：「很感謝您的邀請，那麼時間與地點是什麼？請您說詳細些！」

　　「啊哈，時間是下個週末的晚上六點，地址是陽光大街221號，三樓左邊的大門，您到了之後用手肘按響門鈴我來幫您開門，我也許會提前把門鎖打開然後將門虛掩上，如果那樣你就用膝蓋把門頂開。」

　　周一聽了他的這位朋友的話感到十分好奇：「我想請問，朋友，為什麼我要用手肘或者膝蓋，而不是直接用手開門呢？」小氣鬼自然有他自己的一套「摳門邏輯」，你知道那位小氣鬼官員是怎樣回答的嗎？

（腦袋轉一下，再去P.174看答案！）

難以滿足的要求

　　刁蠻的富家女露露去逛珠寶行，她的目光很快就被珠寶行裡的一個服務員周二給吸引了，因為所有的服務員都是笑臉迎人的，但是只有他既不熱情也不微笑，再加上他那副俊秀的長相和拒人千里的氣質，怎麼看也覺得他和那身服務員的衣服有些格格不入。周二引起了露露的好奇，不過富家女露露即便是在搭訕的時候也是頤指氣使的。

　　露露大聲的說：「我想要一顆鑽石，既不能是白色，也不能是粉色，不能是藍色，更不能是黃色，不能是綠色和乳白色，總之不能是大

家知道的任何一種顏色，你們這有嗎？」服務員們明知道不可能有這樣的鑽石，可是他們都知道這位大小姐的家世和脾氣，在沒猜出她的用意之前，誰也不知道該怎麼回答。

滿屋子的人都尷尬的沉默了，終於，周二開口說：「好的，小姐，就按您的要求，我們會為您準備這樣的鑽石。」

其他的服務員都認為周二瘋了，凡是鑽石就一定有顏色啊！什麼顏色都不是的鑽石怎麼可能有呢？富家女露露聽了也覺得很驚訝，她只是想吸引周二的注意，沒想到他會為此而吹牛。

露露立刻假裝露出感興趣的樣子：「那我請問這鑽石多少錢呢？我什麼時候能拿到它？」

其實周二在此之前從來不喜歡露露這樣不可一世的女孩子，這一次擺明著是露露在戲弄人，於是周二決定氣一氣她，你知道周二是怎麼回答露露問的那句話的嗎？

（腦袋轉一下，再去P.174看答案！）

中國點心

　　一同在國外的四個中國人在街道上看見了一個叫做「中國點心」的小吃店，四個飢腸轆轆的人這可高興了，他們可都饞著自己家鄉的特色小點心呢！

　　進了小吃店，四個人看見一副對聯：「東南西北隨便點，做不出來不要錢！」四個人更樂了，他們問夥計，真的可以點什麼做什麼嗎？如果我們點的小吃你們這沒有，那真的可以不給錢嗎？

　　服務員很爽快的回答說：「沒錯。」並開玩笑說：「您別為了刁難我們而點的太貴呦，總歸最後一定是你們付錢的！」

　　四個人一聽來了精神，尤其是其中的兩個人——周一和露露，他們兩個最愛玩，碰見這樣的事是一定不會「善罷甘休」的。

　　於是四個人開始故意刁難著服務員點菜，露露先說，我是北方的居民我想吃「六月的太陽，炎炎烈日」；接著周一說：我是廣東人，我想來一份「風雨欲來，沒有太陽的陰天」；這時服務員的臉色已經很難看了，他拉著臉，猜測這些人是故意搗亂的，這時芝芝卻說：「那我就要一份你現在的表情。」周二本來對這樣的遊戲毫無興趣，可是看見服務員被要的滿臉無奈，又禁不住自己樂了起來，然後他說：「那你給我一份我自己的表情吧！」

　　這下服務員真的是束手無策了，只能急忙回頭找老闆幫忙，細心的老闆其實早就在後面聽見幾個人的對話了，不到一會兒，四種小吃一樣不差的上齊了，果然符合每個人的要求，你知道他們點的是什麼嗎？

　　（腦袋轉一下，再去P.174看答案！）

喝馬丁尼的周二

　　酒吧的服務生正在和前來酒吧的兄弟兩人周一、周二聊天。實際上，好像他只有在和哥哥周一一個人聊天，而周二只是在旁邊靜靜的聽著，偶爾才給出一個反應或者是表情。對於周二的沉默周一早就已經習慣了，可是酒保卻覺得很新鮮、很好奇，他認為周二一定是在為了什麼事情而心情不好。

　　為了引起周二多說幾句，酒保說要給兩兄弟出一個字謎。周一立刻

表現出很感興趣的樣子，周二也點了點頭表示可以參與。於是酒保說出了謎題：「擁有黑色皮毛的狗，請猜一漢字。」

其實這麼簡單的字謎怎麼能難倒機靈鬼的周一呢？不過為了迎合酒保，周一還是假裝的想了半天，最後裝出無能為力的樣子，請酒保公布答案。這個酒保看著低頭喝酒的周二笑了笑，然後對周一說：「你沒猜出來，可是你的弟弟已經猜出來了啊！」

這下周一是真不明白了，「周二他明明就在悶著頭喝他的馬丁尼，你怎麼能說他猜出了你的字謎了呢？」自己的話剛一出口，周一也反應了過來，然後哈哈大笑著承認，「沒錯，他是比我先猜出來！」

酒保出的字謎，謎底是什麼呢？周二一聲不吭，是怎樣猜對答案的？

（腦袋轉一下，再去P.175看答案！）

安眠用的「藥物」

　　周一的弟弟周二是一名出色的醫學博士，這讓周一感覺到既驕傲又幸福，因為這就等於周一可以不必為請不到負責又優秀的私人醫生而煩惱了，他的弟弟就是他最貼心、最忠誠的醫護人員。每當自己的身體有什麼不尋常的信號，他也總是請他的弟弟來幫忙檢查或者治療，他當然可以完全信任自己的弟弟，周二的治療總是藥到病除，周一簡直有些依賴自己的弟弟。

　　這一次周一的身體又感到不適，困擾他的是可惡的失眠。幾乎有一週他都沒能好好的睡覺，所以他又找到弟弟周二，想請他來幫幫忙！

　　「我最近總是失眠，好幾天沒睡過一個安穩覺了，樓上的鄰居吵得我不能入睡。」周一如實的描繪著自己的狀況。弟弟周二聽了哥哥的話覺得應該給他一些幫助，於是他拿了兩個白色的藥粒狀的東西，然後告訴哥哥：「別太擔心，拿著這個，它們會讓你睡的像嬰兒一樣。」

　　哥哥很開心，他毫不懷疑自己弟弟的專業知識，睡覺之前，他用水服下兩粒藥丸，然後躺在床上等待睏意襲來。可是這一次好像出了什麼差錯，服下了藥丸的周一依然無法入睡，他幾乎是睜著眼睛挨到天亮的。弟弟的藥從來沒有失效過，這一次原因何在呢？周一立刻來到周二的住所詢問原因：「我服用了你給我的那兩粒藥丸，可是我的失眠還是沒有治好！你得解釋一下這其中的原因！」

　　弟弟聽到哥哥的質問捧腹大笑，你知道他在笑什麼嗎？他是怎樣回答哥哥的質問的呢？

　　（腦袋轉一下，再去P.175看答案！）

畢業生的考試結果

　　周一是一個非常懶惰的教授,當然他自己並不承認,他把他懶惰解釋成為「隨心所欲」。

　　就在前幾天他任職的學校剛剛結束一場考試,在那場考試當中,本來是主考官的周一卻因為睡過了頭而遲到了半個小時,結果害得學生們在寒風中凍得瑟瑟發抖。

　　今天是考試結果公布的日子,好多考生都急匆匆的早早就來到了學

校等待結果。可是這些可憐的學生又要有苦頭吃了，因為負責給他們公布結果的，恰恰又是周一教授。

公布考試結果的時間很快就到了，可是周一果然沒有按時前來，學生們等了一會兒，又等了一會兒，始終不見周一蹤影。200個學生開始議論紛紛起來，有的說周一今天不會來了，有的說他根本就是一個騙子，這時一個學生指著遠方的身影大聲喊：「那是不是周一教授？他是不是來了？」

果然遠處走來一個與周一很像的人，可是並不是周一教授，而是他的弟弟周二。

換成是別人，周二是如何也不會幫爽約的人來傳遞消息的，可是誰叫他是他的哥哥呢？周二拿出了一張小小的便條紙給焦急等待的學生們，說周一今天不來了，不過考試結果都寫在這一張便條紙上。說完，周二轉頭就走掉了，沒有一句解釋。

這些學生們正在好奇，一張沒有手掌大的紙條可能寫下兩百個人的分數嗎？打開紙條以後他們就更奇怪了，紙條上只有一個周一親手寫的「答」字。謾罵和數落聲又響起來了，不過經過仔細的猜度，學生們還是猜到了，教授是告訴他們：每一個人都合格了！

請問，一個字怎麼能說明大家的考試情況呢？

（腦袋轉一下，再去P.175看答案！）

28

危險餐廳

　　大學裡，來自天南地北的學生聚集一堂，每個人都有不同的語言和語調，兩個語言不同的人溝通起來雖然不容易，但也不是最困難的！他們至少可以用手比劃，當中夾雜著幾句英語，總算也能弄明白！溝通起來最困難的其實是兩種貌似互通，卻又有好大差別的語言，這樣的語言最容易產生誤會了。

　　餐廳裡，餓了一天的學生們都爭著搶著在盛飯的大娘那裡等待盛飯。這個喊：「我要多加一份米飯。」那個叫：「雞塊、雞塊……」

　　用餐的高峰期就要過去了，盛飯的大娘眼睛向旁邊一掃，發現一個還沒吃到飯的文靜小女孩。大娘看這靦腆的模樣一定是個新生，於是主動問過去：「那個女生，妳吃什麼啊？」女孩子見終於輪到自己，餓極了的她很高興，於是大聲說：「我要一個炸彈，再來一份鋼絲！」

　　大娘立刻不高興了，心想原來是個惡作劇的！於是大娘沒有好氣的把碗塞回給她，自己轉頭走人了。這個女孩一看盛飯的大娘都走了，肚子很餓的情況下，只好離開買了點零食墊底。

　　晚餐，還是這個大娘盛飯，那個女孩又來，大娘想年輕人愛開玩笑，也沒將中午的事放在心上，她又問：「姑娘，吃什麼啊？」「鋼絲和炸彈！」女生怕大娘聽不清楚，故意又大了點聲。

　　這下大娘真的生氣了，把櫥窗一關，不賣給她了。那女生更是相當的委屈，她就不明白，為何大娘偏不給自己盛飯呢？

　　其實兩人完全是因為語言起了誤會，你知道女生想點的是什麼菜嗎？

（腦袋轉一下，再去P.175看答案！）

田地裡的小女孩

　　週末，小女孩寶寶在爸爸媽媽的帶領下來到鄉下的奶奶家串門子。正值盛夏，田地裡有好多農民正在工作，寶寶看見火熱的太陽和農民，突然來了靈感。她對爸爸媽媽說：「給你們出一個字謎，如果爸爸媽媽能答對，那麼寶寶洗碗一週，但是如果答不出來，那就要多給兩元零用錢。」

　　爸爸媽媽答應了，於是寶寶問道：「雖然它是水，可是它既不是小

溪，也不是泉，夏天的時候它總是比冬天多，灼熱的太陽是曬不乾它的，可是風卻能把它給吹乾了！」打一個字。

　　寶寶的媽媽聽了寶寶的謎語，立刻就有了答案，她剛剛想得意的把答案公布出來，卻發現一旁的寶寶爸爸卻還摸不著頭緒呢！於是寶寶的媽媽也靈機一動的說：「我是知道答案了，可是寶寶爸爸還不知道，我再給這個題目加上兩個條件，如果那時爸爸還不知道，那就罰他洗碗一週，好不好？」

　　寶寶對這個提議當然滿意，爸爸也不相信自己比其他兩個人都笨，於是媽媽又說出了謎語的後兩句：「雖然不是泉水，可是也有源頭，坐在家裡的時候它比較少，在田地工作後它會變多。」

　　寶寶的媽媽已經把字謎說的很容易了，可是寶寶的爸爸還是沒有猜出來，你能幫他回答出來嗎？

（腦袋轉一下，再去P.176看答案！）

醫生的啞謎

　　為了減輕對患者或者患者家屬的打擊，醫院的醫生們總是盡量以最委婉的方式向他們公布結果，所以一個好的醫生往往不僅僅是醫術高明，更是一個語言和心理方面的專家。

　　這一天一個中年男子被送進了醫院，他看起來病的不輕，所以第一時間被送往了急診室。急診室的外面等了好多擔心這個男子的人，其中有一個老太太——他的媽媽，一個老爺爺——他的爸爸，還有一個妻子，兩個孩子，以及他的兄弟姐妹等等。

　　不知道過了多久，急診室的門終於打開了，醫生出來，大家蜂擁而上的詢問情況，一時之間醫生突然不知該如何開口向這麼多人說明和解釋，於是這個醫生乾脆打上了啞謎，他伸出一隻手的五根手指，向這些親屬們晃了晃。這些親戚也算是聰明，一下子就領會到了醫生的意思，頓時哭倒一片。

　　為什麼醫生伸出五根手指大家就都哀慟起來呢？這五根手指代表是什麼意思？

　　（腦袋轉一下，再去P.176看答案！）

小男孩的擔心

　　小男孩周二跟隨他的爸爸老周，去國外的奶奶那裡度假。周二的奶奶有一個並不算大的農場，裡面有各式各樣的植物，還養著一些雞和牛。小周二會講的英語不多，所以他不喜歡與鄰居家的孩子玩耍，而那個農場就成為了小周二打發時間的遊樂場。

　　他可以赤腳在田地裡奔跑，感覺小草在腳掌下面軟軟的感覺，他還可以追逐著那隻可憐的小乳牛，讓牠最終無路可逃。可是周二的奶奶卻不認為周二的玩耍方法很好，因為周二的到來，那隻小牛和雞每天都要受到騷擾，小草也被踏壞，並且最重要的是，周二光著腳在農場裡十分

不安全！

　　這一天奶奶又看見赤腳奔跑在農場裡的周二，她想她必須要去阻止。於是奶奶把周二叫過來，並教育他：「孩子，不能光著腳在又粗又硬的土地上奔跑，否則你的腳會受到傷害，它會乾裂，甚至會長雞眼。」

　　周二好像真的害怕了，他問奶奶：「赤腳在土地上奔跑真的會長雞眼嗎？那如果是在濕潤的草地上呢？也會長雞眼嗎？」

　　奶奶隱約覺得自己的「威脅」教育好像管用，於是回答：「如果你每天都光著腳跑，腳當然會長雞眼，草地上就更糟糕，雖然不會長雞眼，但是牧草會割傷你的腳掌，你的腳底會長水泡的！」

　　周二長長的噓一口氣，從那以後，他再也不在又粗又硬的土地上赤腳了，奶奶覺得很得意。她想，害怕長雞眼的周二一定更害怕長水泡，他也必定不敢去草地上奔跑了。

　　可是沒有想到的是，當奶奶再次來到草地上，她發現她的草地幾乎已經被踏爛了。奶奶不明白，為什麼一個連長雞眼都害怕的孩子，卻不擔心自己被草割傷呢？你知道小小的周二是怎麼解釋的嗎？

　　（腦袋轉一下，再去P.176看答案！）

聽話的財主

　　整個城市的人都知道，本市內住著一個財大氣粗的富人，這個富人天不怕地不怕，連天王老子他都不放在眼裡，但是他偏偏害怕自家府上的一個管家。據說這個管家名叫周一，平時一副風流不羈的樣子，但頭腦十分聰明，自從他來到這個財主這裡，除了幫助財主賺錢，也多少捉弄過這個財主。這個富人對他是又愛又怕，對他說的話更是言聽計從。

　　這不，據說管家周一想要一棟漂亮的住宅，那個財主二話不說，買下一處院子，現在正忙著修建呢！大財主請來了最有經驗的工匠和設計師，不敢怠慢。

　　工程已經接近尾聲，這天財主請他的管家周一來到這個院子看看是否有哪裡不滿意。周一進院子裡，看見景物的搭配、植物的錯落、房屋的建築都還滿意，正打算出門的時候，突然覺得哪裡不對，然後用筆蘸著水在大門上寫了一個「活」字！之後獨自信步走開了。

　　這個財主本來沒什麼知識，並不知道周一這一舉動是什麼用意，可是他害怕被他的管家嘲笑，所以也沒追上去問。等周一走遠了之後，財主才問其他的工匠，這代表了什麼？可是那些工匠哪裡會猜得到呢？最後還是那個院子的設計師猜到了周一的想法，揭開了謎底。周一到底是對哪裡不滿意了呢？

　　（腦袋轉一下，再去P.176看答案！）

妙計

　　老周和他的妻子兩個人逛超市，不是妻子挑選商品時太專注，就是老周的思緒又離開，總之兩個人的注意力沒有在彼此身上，這使他們在這個大超級市場內走失了。

　　兩人誰也沒帶行動電話，老周很焦急，他本來想找到超市的廣播室，請工作人員代為廣播一下。可是當老周看見一個妙齡女郎，他很快就改變了自己的計畫。

老周的眼睛裡閃著興奮的光芒，他三步合併成兩步走到美麗女子面前，然後對那位女子說：「我想請您幫一個忙，小姐，您能否和我說兩句話呢？」

美女對老周的要求既氣憤又奇怪：「您為什麼會提出這樣的要求？」

老周很坦然的回答：「哦，別誤會，小姐，我只是和我的妻子在這裡走散了。」

美女強壓怒火：「好吧！可是那和我有什麼關係呢？」

如果不能得到一個滿意的答案，這個美女就打算當眾揭開面前的這個老色狼的真面目，讓他在眾人面前抬不起頭來，不過還好老周的回答讓那位美女消除了誤會。

為什麼與妻子走散的老周要找那位美麗的女子說話呢？你知道老周是怎麼向那位女子解釋的嗎？

（腦袋轉一下，再去P.176看答案！）

三個字謎

周員外的一個老同學升了官，周員外帶著他的兩個兒子周一、周二去朋友家吃酒席。大家都聽說周員外的兩個兒子是文曲星轉世，十分的聰慧，於是酒桌上，便有人提議，請升了官的主人出一個謎語，而後由周一、周二兩個人分別來猜一猜。

酒席的主人，應大家的要求，想了一想，然後得意洋洋的把謎題說了出來：「我有一物分兩旁，一邊好吃一邊香，一邊上山吃青草，一邊入海把身藏。請猜一個常見的字。」

這樣的題目難不倒聰明的兄弟倆，尤其是愛表現的哥哥周一，他幾乎是立即就猜出了答案，可是他並沒有立刻說出答案，因為那樣實在太無趣了。哥哥對酒席主人的題目笑而不答，卻反問人家：「我再給你出一道題可好？」

主人還當周一是因為猜不出答案而轉移話題，善良的他急忙給周一「臺階」下，回答說：「可以。」

於是周一說出了他的謎目：「我有一物生得巧，半邊鱗甲半邊毛，半邊離水難活命，半邊入水命難保。也是猜一個常用字。」

聽了哥哥的謎語，弟弟周二也坐不住了，他說他的謎語比哥哥的更好，於是說道：「我有一物生得奇，半身生雙翅，半身長四蹄。長蹄跑不快，長翅飛不起。還是猜一常用的字。」

酒席上的客人看這兩個兄弟也不答題，只知道出謎，還以為他們不過是徒有虛名而已。可是擺酒席的主人一直在思考兩兄弟的字謎，突

然他恍然道：「啊！兩位公子原來早已經猜出答案了！果然是名副其實！」周家兄弟急忙回敬：「哪裡！您也名不虛傳！」

其他的客人都奇怪了，為什麼說兩兄弟都說出了答案呢？主人謎語的謎底與兩個兄弟謎語的謎底又是什麼呢？

（腦袋轉一下，再去P.177看答案！）

（腦袋轉一下，再去P.177看答案！）

小王子與小美人魚

王子周一所住的城堡緊鄰著大海，他可以透過他寬闊的窗戶，看見整個海平面。每當太陽將要下山的時候，王子一定要等在窗邊，用目光在大海中尋找。他在找誰呢？說起來或許沒有人會相信——他在找他的小美人魚！

在周一還是一個小男孩的時候，一個美麗的黃昏，他獨自在沙灘上玩耍（有人問他為什麼會獨自玩耍？好吧！他的爸爸忙著治理國家，他的媽媽正在給他孕育一個新妹妹，而他的弟弟悶在屋子裡不知在搞什麼。），我們接著講故事，撿貝殼的周一撿著撿著發現旁邊多了一雙小手，他遇見了小美人魚！

兩個孩子一見如故，坐在沙灘上說呀笑呀，幾乎忘記了時間。「我給妳出一個謎題！」小時候的周一說，「出東海，入西山，寫時方，畫時圓。妳猜是什麼？」

小美人魚靜靜的思考了一會兒，突然間大笑了起來，她笑到眼淚都要流出來了，最後她憋著笑說：「我知道了，你說的是我爸爸的老朋友，車夫龜老頭！牠能把頭和尾巴都收起來，整天東奔西走，寫出來的是個方方正正的『龜』字，而畫出來的就是一個圓圓的龜殼，哈哈哈……」周一的謎底當然不是龜老頭，不過他還是被小美人魚的答案逗的大笑不止。

終於憋住大笑，小周一反駁道：「不對，不是龜老頭！」

「那是什麼？我認識的別的魚都有頭和尾巴！」小美人魚反問。

周一剛想說出他的答案，這時，天空突然暗了下來，「不好，我要回家了，再見了！」說著小美人魚跳進大海裡，搖著金色的尾巴游了一個小圈向周一告別，周一還想大喊著和她說點什麼，可是小美人魚已經游到很遠，看不見了。

小周一一直在等再次遇見小美人魚，他想把謎語的答案告訴她，可是從那以後小美人魚卻再也沒有出現過。小美人魚至今也不知謎語的答案，你知道周一那個謎語的答案是什麼嗎？

（腦袋轉一下，再去P.177

看答案！）

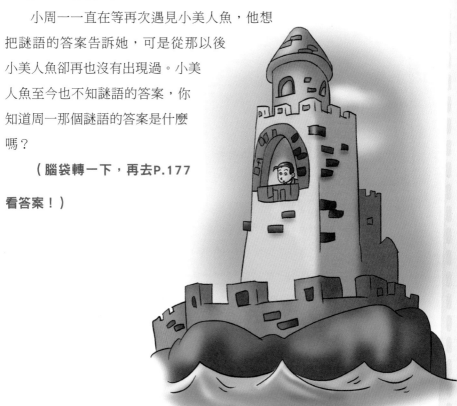

懂中文的俄羅斯天才

有一名俄羅斯的年輕人非常有才華,他懂得五個國家的語言,並且對這些語言都很精通。不過他仍然不可能學會全世界的語言,這一次他就對他要去的國家的語言一無所知。他要去的是中國!因為不懂中文,所以他找來自己的好朋友做為翻譯,兩人給自己取了兩個中文名字——周一、周二,而後來到中國。

很快他們就習慣了這裡的生活,他們完成此行的目的,並且結交許多的朋友,他們住在一戶中國朋友的家裡,這位朋友待他們很好,就像是自己家人一樣,周一雖然語言不通,不過好在有周二在中間做他們的傳話筒。

這一天清晨,周一在住所院子裡的大凳子上曬太陽,周二剛剛起床正在刷牙,而屋子的主人,也就是那位中國朋友正在院子裡洗車。這時電話鈴聲突然響了起來,洗車的主人沒辦法放開手中沖洗的水管,可是電話又很遠,於是他不得不請那位俄羅斯人來幫一下忙:「嘿!幫忙一下,可以嗎?」周一自然聽不懂他在說些什麼,而周二的嘴裡塞滿了牙膏也無法出聲翻譯。可是沒想到的是,從來沒接觸過中文的周一在聽到了那話之後竟然站了起來,直接把水管接在手裡開始幫忙洗車。

周二感到很好奇,刷完牙以後他急忙求證:「你不是說你不懂中文嗎?」周一回憶了一下剛才的情景,回答道:「難道他說的不是請我幫忙嗎?」兩個人對話以後哈哈大笑,你知道不懂中文的周一,是如何聽懂中國人的求助的嗎?

(腦袋轉一下,再去P.177看答案!)

特別的眼睛

一詞多用在英文裡是很常見的，如果場合用的恰當，基本就不會產生什麼誤會，但也有一些模稜兩可的情況，某些場合說者無意可是聽者有心，兩個人很容易就會產生誤會。

比如曾經就有一位先生，當著小孩子母親的面，無緣無故說那個孩子：「真是刁鑽！」他為什麼會說一個孩子刁鑽呢？原來在美國人們常誇小孩「How cute！」這是「可愛」的意思，沒想到到了英國，由於翻譯習慣的原因，這個詞帶有了貶義的色彩。

還有一次，一個人剛剛死去，牧師為他頌悼詞，其中有一句「他靜靜地躺著。」這本來是一句陳述事實的話，可是這個牧師卻遭到死者親屬的埋怨。原來英文中「he lies still.」還可以翻譯成：「他還仍在說謊。」諸如此類數不勝數。

這一次周一也是因為英語與周二產生了誤會。周一與周二雖然是兄弟但卻不是在同一個地方長大，周一在美國長大，所以說話以漢語夾雜英語為主，而周二是在中國長大的，他學會了好幾個國家的語言，不過唯獨對英文不是很精通。

兩兄弟因為一點小事爭吵了起來。周二與周一兩個人約好共同參加一個宴會，可是周二在那天碰巧遇見一點事情所以耽擱了。就這樣一點小事卻引得周一大發脾氣起來，他大罵周二不守信用，周二只好默默認罵。

就在吼叫聲已經停止，周二以為「暴風雨」即將過去的時候，周一

又突然盯著周二惡狠狠的用英文問了一句：「你從我的眼睛裡看見綠色了嗎？」周二不明白周一的話題為什麼轉變的這麼快，不過周一的眼睛的確是碧綠色的。看見周二不回答周一又問了一遍：「你從我的眼睛裡看見綠色了嗎？」周二不知所措，也只好如實的回答了：「Yes I do.」沒想到這卻更加激怒了周一。

　　周二不明白，為什麼周一一直問他眼睛的顏色呢？自己如實回答，可是周一為何看起來更生氣了呢？

（腦袋轉一下，再去P.177看答案！）

大膽的就是fashion的
——想像力與急轉彎

書信與零用錢（一）

　　在很久以前的異國有一個非常聰明的小王子，我們可以親切的稱呼這位小王子為「周一」，因為這位小王子很愛花錢，他每週領到的零用錢總是在週一的時候就被他花光光。

　　這一天，小王子在市集小店看到一副像南瓜一樣大的棋子，他很想立刻就把它買下來，可是怎麼辦呢？他的零用錢已經在週一的時候被他給花光了。他無法再去向他的爸爸媽媽要錢，因為他們已經通曉他的那

些把戲，非但不會再給他一分錢，還可能會對他嘮叨一番。

　　於是小「周一」把目標轉向他的奶奶，也就是前任女王。他給他的奶奶寫信說：「我心愛的奶奶，我給您寫這封信的目的是想請您幫我一個忙，您知道我的零用錢實在少的可憐，您是否可以幫助我買下我喜歡的玩具呢？……」

　　前任女王很瞭解自己的孫子，他給孫子回了一封長長的信件，信中表明她並不會為那件巨大的棋子買單：

　　「我可憐的孩子，我認為你應該學會如何合理分配自己的錢財，如果你需要有一筆較大的開銷，你應該懂得有計畫的儲蓄，或者以你的付出來換取這筆錢……」

　　小王子收到這樣的回信顯然很失望，不過他靈機一動又有了新的想法，很快，他就得到了買棋子的錢，買到奇特的棋子。小王子的奶奶說她並沒有給周一零用錢，而小王子卻一口咬定是從奶奶那裡得到的這筆錢，你知道這是為什麼嗎？

　　（腦袋轉一下，再去P.178看答案！）

書信與零用錢（二）

　　同樣是在那個時代的那個國家，小王子周一還有一個被叫做「周二」的弟弟。弟弟周二雖然不像哥哥周一一樣聰明而淘氣，但他與哥哥同樣喜愛花錢，他總是在收到零用錢那一週的週二把錢給花光。

　　這一天，弟弟在小商店裡看到了一隻渾身金黃的金絲雀，他多想把牠買回家，可是他的零用錢已經在週二的時候揮霍光了。他知道爸爸媽媽是不會願意把下一個月的零用錢預支給他，怎麼辦呢？他同樣想到了自己的奶奶可以滿足自己的請求。於是年紀更小的周二開始動筆給奶奶寫信：

　　「親愛的奶奶，我喜歡上一隻漂亮的金絲雀，可是我的零用錢已經所剩無幾，您是否可以預支一些零用錢給我呢？」

　　顯然，前任女王從周一那裡已經熟識了他們的這種小伎倆，但是她為了勸說教導孩子們，依然給小周二回了信，她在信上說：

　　「我的孩子，你的伎倆並不新鮮，我早已經知曉了，可是即便你把這封信也讓人生氣的賣給書法收藏家，我也還是要對你說，節省與理財是你必須要學會做的事情，學會這門學問你才能終生擺脫貧困……」

　　深明大義的前女王認為這一封給孩子們的信寫的既深刻又感人，可是當她在第四天收到了小王子周二的回信後，又一次更加的哭笑不得了，你知道是為什麼嗎？

　　（腦袋轉一下，再去P.178看答案！）

小橋冒險

　　周一與周二是一個國家的兩個王子，他們並不住在一起，但是感情卻非常的要好。周一與周二兩個人的城堡中間隔著很深的懸崖，兩崖之間有一個小小的、搖搖欲墜的橋，國王不希望兄弟倆的城堡的人互相來往，他只允許兩個孩子在一起共同玩耍，所以國王故意把這座橋建造的最多只能承受五十公斤的重量，多於一百斤，橋就會斷掉。小時候的周一只有四十七‧五公斤，所以每次來找弟弟玩耍都剛剛好可以在橋上通過，而城堡裡的其他的人卻不能過橋。

這一天有人送給哥哥四個漂亮的珊瑚球，哥哥周一猜弟弟一定會喜歡的，於是準備帶兩個送給弟弟，可是這珊瑚球每個都正好一·五公斤重，哥哥帶一個球剛好能過橋，帶兩個就會超過橋的承重量，不過看過一場演出的哥哥立刻有了靈感，他最後還是帶著兩個球同時過橋了。

　　弟弟詢問哥哥是如何帶著球過橋的，哥哥還賣了一個關子，讓弟弟來猜。

　　橋很長，球不可能被扔過去，你知道哥哥是怎樣帶著球一次就過橋的嗎？

（腦袋轉一下，再去P.178看答案！）

很熟悉的「陌生人」

周一與周二在小時候就經常被別人拿來相互比較，兩個人誰更聰明、誰更強壯、誰更英俊、誰……

所以兩兄弟也慢慢地把對方當成了自己的假想敵，小時候的他們常常喜歡互相比試，無論哪個方面，如果其中一方贏了另一方，那麼贏的那位就會感到十分的得意。直到長大了，兩兄弟的習慣還是沒有改變，這不，兩兄弟又爭論了起來。這一次他們爭論的是誰認識的人更多！

哥哥周一說他走遍大江南北，認識的朋友來自世界各地，他既認識非洲的土著人，也認識森林裡的小精靈。而弟弟周二卻說，他去過的地方雖然沒有周一多，但他在每一個地方都會生活好多年，這樣一來從賣菜的阿婆到學者的子女，當地的所有的人他幾乎都認識。

兩兄弟的爭辯越來越激烈，到後來簡直就演變成了一場吵嘴。哥哥說：「我認識一個人一年只工作一天，並且永遠也不會被解雇。」弟弟哼說：「那有什麼了不起，我認識一個人，是我的父母生的，但並不是我的兄弟或者姐妹！」

兄弟倆都認為彼此是在吹牛，爭吵最終不了了之。直到很多年以後兄弟二人回憶起這場爭論，他們反而覺得很有趣，哥哥問弟弟：「當年，你說的那個不是你兄弟姐妹的人是誰？」弟弟神秘的笑了笑說：「那個人你也認識。」然後弟弟又問哥哥：「那麼那個只工作一天的又是誰呢？」哥哥哈哈大笑著說：「那個人，你同樣也是認識的！」

哥哥與弟弟在鬥嘴時說到的人是誰呢？你知道嗎？

（腦袋轉一下，再去P.179看答案！）

特殊節日

　　節日的早晨，在一個高速公路上，乘客們都歸心似箭，他們個個都急著和自己的家人見面。這時只能說老天不作美，長途汽車突然一抖一抖震動起來，隨著震動越來越頻繁，這輛擠滿人的長途車終於停了下來不再向前走動。

　　然後是司機道歉和請求幫忙的聲音：「各位！由於天氣太冷，我們的車子大概是凍得壞掉了，大家一起幫我一個忙可不可以？」

　　大家一聽需要幫忙，立即紛紛開口：「需要怎麼幫忙，您說吧！我

們都能照做！」

司機聽大家都這麼熱情，於是立刻信心倍增：「每個人現在都全身向後貼緊，然後我一喊口令大家的身體就一起向前傾斜，這樣或許能在汽車的內部把車子推動起來！大家都聽明白了嗎？」

「好的，明白了。」乘客們表示。還有的乘客已經憋好了力氣，連回答都沒敢張嘴。大家只等司機一聲令下。憋足氣的乘客因為用力，身體統統都扭曲成了一種特殊的角度。

「好，大家聽我口令！三、二……」

讓大家沒有想到的是，司機在數「二」之後還沒到「一」，汽車就「呦～～」的一下開動了，由於慣性，好多人差點摔了一跤。大家還沒有用力向前傾，為什麼車子就自己開動了呢？是司機在騙大家嗎？如果真的是司機在騙大家，為什麼又沒有人生氣呢？

（腦袋轉一下，再去P.179看答案！）

擅長「跳躍」的羊駝

最近，牧場陸續發生羊駝逃跑的事情。管理員們每過一天就發現有一隻羊駝不見了，又過一天又發現有一隻羊駝不見了，短短的幾天內牧場裡的羊駝幾乎消失了一大半。

牧場的經理和飼養員們經過研究和分析，發現羊駝並沒有受到驚嚇的痕跡，所以他們斷定是羊駝自己跳過圍牆逃走的。因為羊駝剛買來的時候體型很小，而如今牠們已經長大了，管理員們一致推斷是圍欄太矮，他們決定用最快的時間把圍欄加高。

柵欄由原來的3公尺加高到了5公尺，可是就在當天晚上，又一隻羊駝逃走了。管理員再次開會研究，大家又一致同意5公尺的柵欄也還是太矮，於是乾脆，全體提議將圍欄加高到10公尺。10公尺的圍欄應該足夠高了吧！可是，就在圍欄增高到10公尺之後的沒幾天，又一隻羊駝逃跑了！

成年羊駝的「跳躍」能力讓所有的飼養員都震驚了，但他們仍沒有洩氣，而是再接再厲又把圍欄增加到了15公尺，讓人不敢相信的是，在圍欄15公尺高的情況下，仍然有羊駝在逃跑。難道一隻成年羊駝真的能像鳥兒一樣飛過15公尺的圍欄嗎？你猜一猜為什麼羊駝總是能輕易的逃出牧場？

（腦袋轉一下，再去P.179看答案！）

宣判後的寂靜

　　正義又喜歡四處張揚的周一理所當然的招來了惡勢力的不滿。然而他自己仍然是一副樂天派的態度，沒有將這樣的事放在心上。直到有報復的行動施加在周一的身上時，他才發覺，但憤怒、不滿已經為時已晚了。

　　惡勢力的人精心設下圈套，陷害了周一，現在所有的人都認為周一是一個騙子和殺人兇手。

　　今天是法官們最後的一次宣判，前幾次人們已經確認了他的罪行，這一次翻案的機率不是很大！不過生活中總是有奇蹟發生的，更何況不

要忘記周一還有周二那樣一位聰明、對法律瞭若指掌的弟弟。沒錯！在弟弟周二不遺餘力的幫助下，周一在緊要關頭得以被洗刷清白！

　　最後，法官朗聲宣布：「周一是無罪的，請周一走出被告席位。」可是周一聽到了這樣的宣布，卻如同沒有聽到一樣，依然把緊銬在一起的雙手放在肚子前面，一動也不動。要知道這樣的話，警員就不能幫他打開手銬釋放他。

　　大法官見他這樣，認為一定是他太過激動，於是又提醒似地宣判了一遍：「周一是無罪的，請周一走出被告席位。」可是周一還是紋絲不動的立在那裡，所有的人都驚訝了，周二也覺得有些不妙，難道周一出什麼事了嗎？

　　周一像是毫無反應的雕像一樣立在那裡，最後法官大怒：「難道你沒有聽清楚？你無罪了！」

　　周一還會無動於衷下去嗎？那麼渴望自己被洗刷冤屈的周一，為何在最後宣判之後毫無反應？

　　（腦袋轉一下，再去P.179看答案！）

暴怒的白雪公主

　　白雪公主的故事人人都聽說過，美麗可愛的公主被趕出了王宮，在森林裡和七個小矮人一起快樂的生活。可是殘忍的繼母仍然妒忌公主的美貌，於是化妝成一個慈祥的老太婆，誘騙公主吃下了有毒的蘋果。

　　公主昏死過去，小矮人們痛苦萬分，將公主裝在一個水晶棺材裡面，沒想到卻被打獵的王子看見了，王子被公主的美貌所打動，所以帶上那個水晶棺材走出森林，沒想到半路被石頭絆了一下，吃下毒蘋果的公主陰錯陽差的把蘋果又吐了出來，奇蹟般的復活了。

　　按照原來的故事，甦醒的公主應該與白馬王子一見鍾情，而後兩人過著幸福快樂的生活，可是注意了，這一次我們的故事有點不同。

　　白馬王子正要去吻剛剛甦醒的公主，不料卻被公主一把推開，兇悍的公主目露凶光，抽出白馬王子的佩劍，然後一把將劍插入了王子的胸口，為什麼白雪公主在甦醒以後要殺了王子呢？你知道其中的原因嗎？發揮你的想像力吧！

（腦袋轉一下，再去P.180看答案！）

落水的倒楣鬼

下海捕魚的漁民有一天打撈出來一個遇難者，遇難者奄奄一息動也不能動，不過好在他還活著。

漁民們開始紛紛猜測他是如何掉進海裡的！於是他們開始觀察他，遇難者穿著體面，甚至還穿著禮服，並且努力掙扎過，不像是自己跳海的。如果是集體遇難不可能漁民只看見他一個落水的人。

漁民們還在救起他的地方見到了好多好多行李和物品，行李整齊沒有被翻亂，所以也不像是謀財害命。遇難者的一隻手中奇怪的緊握著一根半截的蠟燭，可是那又能說明什麼呢？

這看起來稍微有點奇怪，一切只能等那個遇難的人醒來以後把事實告訴大家。

不過在那個人沒有醒來之前，漁民們還是忍不住好奇的想像，大家的猜測五花八門，你有什麼有趣的猜想嗎？遇難者是如何落水的呢？

（腦袋轉一下，再去P.180看答案！）

三個怪醫生

　　一個救人無數的老神醫收了三個徒弟，當然他們都是非常出色的醫生，三個徒弟每人都有自己的絕活，但其實只有老神醫知道三個徒弟之間的醫術的差距還是很大的，他心裡也知道，究竟誰最好，誰最差。於是老神醫在他退休之前，把自己最大的傑作──長生不老藥丹傳給了醫術最高的那個徒弟。過了幾年的時間，老神醫撒手人寰，三個徒弟也各奔東西，獨自謀求發展去了。

　　這個國家的王宮中很多人知道了不老藥這件事情，所有的人都對它垂涎三尺，但大家都不知道三個徒弟中誰是醫術最高的那一個，於是一個老奸巨猾的臣子出了主意，他對國王說，請國王等一等，讓這三個醫生各自在社會上闖蕩，過幾年看看他們的口碑如何，最後真正能在老百姓中贏得好聲譽的，一定是最出色的那個。

　　國王聽了覺得有理，便同意了大臣的提議。過了一年又一年，三個徒弟在民間的聲譽果然拉開了距離，大徒弟和二徒弟已經快被人們遺忘，只有三徒弟名聲大噪，在整個國家幾乎家喻戶曉。國王很高興，他派人把三徒弟抓了來，搜遍了他全身和他所有的住所，卻沒能找到那顆長生丹。國王很生氣，嚴刑逼問之後，三徒弟終於吐露實情，說醫術最高的醫生並不是他。國王立刻打斷他，說他在說謊，因為三年的時間裡，他們一直派人跟蹤這幾個徒弟，老百姓對三徒弟很是崇拜，並且病也的確是三徒弟給治好的，怎麼會判斷錯呢？

　　三徒弟是在說謊嗎？長生不老丹究竟在誰那裡呢？

（腦袋轉一下，再去P.180看答案！）

不給假期的老闆

　　芝芝的男朋友周一總是忙忙碌碌，他是一個聰明的人，也許正因為如此，他要做的事情也總是比別人多。他一大早就醒來，來到他所在的貿易公司，接電話、聯繫客戶、安排會議，暈頭轉向一直忙到午休時間。一切都安靜了下來，窗外的陽光直射到屋子裡面，周一想要放鬆，可是立刻，他又從椅子上彈了起來！他怎麼能把那件事情忘記呢？他不能再拖下去了！

　　他記起自己要向老闆請假，他已經連續兩個月沒有休假了，而且這

次可不是一般的假期，周一要利用這個假期約他的女朋友去旅行，然後像所有浪漫的男主角一樣，周一要向他的女朋友求婚！

周一的老闆亨利是個絕對的工作狂，可是周一覺得如此充分的理由下，老闆是不會不給他放假的。周一盡量調整著自己的語氣，整理好自己的衣著和表情，說完全不緊張那是假的！「老闆，我想請兩週的假，我要結婚，我⋯⋯」

周一的老闆在聽了周一的話之後表情開始改變，周一隱約覺得有哪裡不對，他的老闆似乎在以審視的目光在看著他，接著老闆露出一副不可思議的神情。周一想不明白，自己的要求難道很過分嗎？這難道不是一個員工應有的福利嗎？

周一心裡像被潑了一桶冷水，從老闆難看的表情看來，他別想請這個假了。就在他暗暗的批評自己的老闆的吝嗇時，老闆還是以剛才那副超級難以置信的表情對周一說了一句話。

周一聽了這句話以後好像被釘在了原地，他的臉開始紅了起來，他急忙笑著賠禮道歉，然後窘迫的從老闆的辦公室裡出來。

周一的老闆對周一說了什麼讓他產生了那樣的態度變化？為什麼老闆亨利始終是一副難以置信的表情呢？

（腦袋轉一下，再去P.181看答案！）

尷尬的對話

請務必相信，再聰明、得體的人也會有遇見尷尬的時候。

公司的大主管周二是一個十分聰明、敏銳、嚴謹的人，無論什麼時候他的語氣和行為都那麼得體，工作時他是一個標準的精英，生活中他是一個標準的紳士。可是紳士也得方便不是！今日周二辦公室的廁所正在維修，所以想「方便」的周二，只能到走廊的公共廁所裡「與民同樂」。

剛關上門，周二就聽見隔壁的員工對他說話了：「主管，你來了？」

周二一驚，那員工怎麼知道是他過來了，難道聽腳步聲也能聽出是誰？周二還是禮貌性的回答了一句：「是啊！」

隔壁又說：「你來做什麼啊？」

周二回答：「我的廁所正在裝修，我來上廁所！」

隔壁接著說：「那你先別走，等我一會兒。」

周二一愣，難道對方有什麼重要的事一定要急著在廁所說？周二雖然不太高興，但還是勉強回答：「好吧！」

沒想到隔壁的聲音又響起了：「我好了，你別動，我現在就去你那裡！」

周二心裡一驚，廁所門鎖是壞的，那人不會真的闖進來了吧？於是嚴厲的拒絕：「別別別，這不行！」

隔壁聽了好像有些著急的樣子，溫柔的回答：「別生氣了寶貝！這

就來！」

　　周二的汗毛嚇得豎了起來，然後周二果然聽見窸窸窣窣的衛生紙聲音，然後是抽水聲和腳步聲。周二頓時怒火中燒，誰敢和自己開這樣的玩笑？他勉強穿戴好，急忙開門，想狠狠的教訓那人一番。

　　可是當周二開門，恰好和隔壁說話的那人打了個照面以後，他卻突然間臉紅的急忙溜走了。

　　周二碰見的是誰呢？對方為什麼敢對周二那樣說話，周二又為什麼臉紅呢？

　　（腦袋轉一下，再去P.181看答案！）

百步穿楊

　　周一和他的一群朋友爬山，在快要到山頂的時候他們看見了一間很大的寺廟，於是幾個年輕人決定去寺廟裡參觀一番。恰巧寺廟的老和尚正在教導小和尚們武功，周一和他的朋友在一旁看得很入迷。

　　老和尚一看有人買帳頓時很興奮，於是滔滔不絕的和周一他們介紹起少林的武功，他越說越起勁，後來難免有些誇大其詞，每一弟子被他說的都好像是舉世無雙的武林高手一樣。

　　明知道老和尚是在吹牛，別的人都沒有說什麼，可是偏偏周一就站出來嘲笑老和尚：「老和尚別騙人了！大力金剛指？蛤蟆功？易筋經？我還說我會百步穿楊呢！您信嗎？」

　　那個老和尚也確實有點沉不住氣，修行了一輩子的人，聽個年輕人一挑唆頓時火冒三丈：「年輕人！我們少林功夫可不是騙人的！你不信，我們就給你表演表演！」

　　大家一聽說有表演當然都很高興，可是老和尚又提出要求：「剛才這位施主說他會百步穿楊，在我們表演之後，這位施主也需要表演方才公平！」

　　說著老和尚隨手拽出來三個和尚，三兩下就把他們的絕學展露了一番，果然是真學實才，沒有半點誇張。

　　這下該輪到周一了，周一雖然眼明手快，可是射箭是真的沒學過，更別提什麼百步穿楊了！不過周一靈機一動，最後還真的在走了一百步之後，把面前的柳葉給射中了。你知道他是怎麼辦到的嗎？

　　（腦袋轉一下，再去P.181看答案！）

精神科醫生的測試題

　　精神科的醫生周二正在給一位由其他醫院剛剛轉來的精神病患者看病。可是符那個病人並不承認自己有病，周二沒有感到意外，這並不奇怪，精神病人中有90％的患者不承認自己有病。

　　周二首先為他做了全方位的身體健康檢查，接下來，他要測試一下這位精神病患者的智力情況以及心理情況，「我說一個情況，現在請你根據你的理解，盡量回答我的問題。──兩個人並排站立，一個面朝向南，另一個面朝向北，他們能看見對方的臉嗎？」醫生問。

　　患者想了一會兒，回答：「當然能！」周二心裡知道，精神病的回答當然是錯誤的！不過他還是問了：「為什麼？」

　　患者答：「他們可以利用鏡子。」這個答案是周二沒有想到的，患者說的的確是沒錯，有時精神病人當然也會有清醒和聰明的時候。於是周二補充道：「那如果沒有鏡子呢？在不利用任何東西的情況下，他們能看見對方的臉嗎？」

　　患者想了一想，仍然回答：「當然能！」這下結果顯而易見了，他很快寫下診斷書，證明此人有智力問題。那名患者看見周二的診斷後十分憤怒，罵周二是個庸醫、白癡……

　　周二對自己的判斷向來充滿了自信，基於那名患者的表現：智力障礙、易衝動、偶爾發瘋等等，周二給他安排在了重症病房。

　　可是周二卻犯下了一個超級錯誤，那個人實際上並不是神經病！你知道問題出在哪裡嗎？

（腦袋轉一下，再去P.182看答案！）

竊賊也有難言之隱

　　露露是一個很愛面子的漂亮女孩，可是她的家境並不太好，她家裡很窮，有時甚至要餓肚子。

　　這一天，露露收到一封舞會的邀請函，她從來沒有參加過舞會，所以這一次她十分的高興。她從朋友那裡借來了漂亮的衣服和珠寶，她把自己打扮的漂亮極了，在舞會中幾乎沒有人想起來她是一個窮人！

　　不過沒過多久人們就想起這件事來了，因為一位貴婦遺失了一條昂貴的項鍊，會場裡都是一些有頭有臉的富人，除了露露沒有人會因為一

條項鍊而偷竊！於是大家提出要搜身。

　　沒想到露露卻一口回絕，堅決反對搜身！所有的人都接受了搜身，並且他們的身上都沒有那條昂貴的項鍊。所以眾人的目光又聚集在露露那裡，可是固執的露露依然不同意搜身，她只是一再強調自己沒有偷那條項鍊，然後就獨自拎著自己的手提包離開了。

　　她這樣的態度怎麼會讓人相信呢？當時在場的所有的人幾乎都認定了是露露偷走了項鍊。

　　可是富有的周二卻一直相信這是個誤會，因為他瞭解那個女孩，他相信她雖然窮，但不會是個小偷！

　　為了找出事情的真相周二費了些力氣，不過結果真沒有讓他失望，那條昂貴的項鍊最終在舞會會場的地板縫裡被找到了，露露果然是被冤枉的！於是大家紛紛來向露露道歉。周二卻很不明白，他問露露：「妳明明沒有偷項鍊，為什麼就是不肯讓人搜身呢？」

　　你知道這是為什麼嗎？

（腦袋轉一下，再去P.182看答案！）

魔鬼的詛咒

關於人死後的另一個世界，有些人相信也有些人懷疑，但那一個世界的確是存在的，審判官們把死去的人分為兩類，善良的送往天堂，邪惡的送下地獄。

有一次人類之間發生了大規模的戰爭，戰爭無休無止，死去的人多如牛毛，每天都有新的面孔出現在判官們眼前，這些判官們忙的焦頭爛額。

終於有一天，判官們發現即使他們不眠不休也做不完手頭的工作，審判官們真的是忙不過來了！於是他們只好向上級尋求幫助，他們擬定一個初步的計畫——用一個咒語把死去的人自動分為兩類，讓壞人的頭髮自己長長，長的拖到地上蓋住眼睛，好人的頭髮自動縮短，露出眼睛。這樣一來，判官們就可以將長頭髮的集合在一起，然後一同將它們帶去地獄。很快好消息就傳來了，地獄的領導撒旦和天堂的領導共同簽署了協議書，同意判官們的工作改革。為什麼不呢？他們都已經測試過了這條魔法，它的準確率是100％。

不過實際操作好像總是比想像或者計畫要難一些，就在這條魔法被批准以後，判官們立刻在新的一批死者身上採取行動，所有人的頭髮的確像預料中一樣，根據魔法的裁決發生了相對正確的變化，可是判官們卻依然無法判斷出誰該被送往哪裡，你知道這是為什麼嗎？

（腦袋轉一下，再去P.182看答案！）

撒旦的圈圈

　　掌管地獄的魔鬼撒旦要出差幾天，他的「王國」中沒有誰敢不聽話或者是趁他不在的時候亂來，反而讓撒旦擔心的是即將到來的十位新成員，新成員一定不知道撒旦的厲害與威望，很難保證他們沒有逃跑的想法。

　　於是撒旦請來兩位判官來幫他這個忙，他想請兩位判官幫助自己看管著那十名新來的小鬼。為了協助兩位判官，撒旦還給他們留下了一副

先進裝備 ── 十個魔法圈。

撒旦吩咐，在十個魔法圈裡，如果每一個魔法圈裡面的鬼數目相同，那麼這個魔法圈就會發揮力量，自動看管著小鬼，但是如果有一個魔法圈發現它裡面的人數與其他圈裡面的人數不同，無論是多還是少，這些魔法圈將一起罷工。

兩位判官爽快的答應了撒旦的請求，這並沒有什麼難的，他們要負責的就是把十個前往地獄的小鬼分別放到這十個圈裡，然後再也不去管它！

不過在撒旦走後問題就出現了，上級突然下發通知，說本來應該在同一時間死去的十個人中，有兩個人由於特殊原因沒能按時逝世，這樣一來本該到地獄的十個人，就剩下了八個！

如果撒旦在家這並不是什麼大事，可是現在撒旦不在，他留下的十個圈該怎麼給八個人用呢？圈子只有在平均時才發揮效用，可是八個鬼該怎樣被平均放在十個圈子裡呢？你知道嗎？

（腦袋轉一下，再去P.182看答案！）

最大的影子

　　盛夏的午後，動物園陽光明媚，動物們都在尋找可以乘涼的陰影，這時動物園裡體型最大的兩隻動物——大象與河馬，卻吵了起來。大象先生與河馬先生都認為自己的影子比對方的大一點，太陽底下兩隻動物均在不停地試圖用自己的影子將對方的影子遮蓋住。

　　兩個大傢伙不厭其煩的「火拼」，結果終於惹煩了旁邊的蒼蠅，本來這些蒼蠅是可以在大象的耳朵下面或者是河馬的大腿上乘涼的，但是現在牠們被吵的連午覺都睡不了了。於是這些蒼蠅們集體飛到了大象與河馬的中間，希望能幫忙勸勸架。

　　一隻德高望重的蒼蠅首先勸道：「你們不要再爭下去了，我來說句公道話，你們誰都不是動物園中陰影最大的那一個！你們看見動物園的大門了嗎？看見動物園裡那座高塔了嗎？它們的陰影要比你們大得多啊！」

　　大象與河馬一聽，覺得老蒼蠅說的實在也有道理，但是牠們的爭論卻也沒有停止，牠們在注意到了大門與高塔之後，轉而爭論起其他的巨大東西的影子。大象先生說高山的影子是世界上最大的，河馬又說不對，樓群的影子才是世界上最大的影子！兩隻動物又吵了起來，蒼蠅們只能又飛來勸說。看見剛才那隻德高望重的老蒼蠅又來了，大象與河馬都很高興，牠們請老蒼蠅來判斷是高山的影子大還是樓群的影子大！沒想到老蒼蠅卻說高山與樓群也都不是影子最大的，老蒼蠅牠說了一個影子最大的東西，大象與河馬果然都承認了沒錯。你知道老蒼蠅說的，世界上影子最大的東西是什麼嗎？

　　（腦袋轉一下，再去P.183看答案！）

巨嬰之謎

　　剛滿八週歲的小小周從來沒見過嬰兒，也不知道小孩子是怎麼長大的，有一天他問他的爸爸：「爸爸，小孩子生下來是什麼樣子的？」

　　爸爸回答：「小孩子生下來就像是我們家的狗狗差不多大，大概有3～4公斤重左右，很小也很輕。」

　　小小周似懂非懂的點點頭，看了看自己家的狗狗，然後難以置信的說：「真的有那麼小嗎？每一家的孩子都那麼小嗎？」

　　小小周的爸爸笑著說：「當然了，你小的時候就是那麼小，爸爸小的時候也是那麼小。」小小周又接著問：「那我是怎麼長大的呢？」

「我們喝媽媽的母奶，然後吃糧食，每個月增長半公斤左右，然後我們就長大了！」小小周的爸爸簡單的回答著孩子麻煩的問題。

小小周「哦」了一聲，沒有繼續問下去。

過了幾天，爸爸已經把這個問題忘掉的時候，小小周又提起了這件事。

放學後的小小周急匆匆的問爸爸：「爸爸，你真的確定每一個剛出生的小孩子都是很小的嗎？」

「對呀！我確定。」爸爸說。

「無論那個孩子吃的是什麼都是每個月長半公斤？」小小周問。

「吃的多的或許會重一些，但大致也不會相差太多的。」爸爸自信的說道。

接著小小周很不屑的說道：「爸爸你在撒謊，我們老師告訴我，一個孩子吃河馬的奶，一個月內體重就增加了二十公斤！」

爸爸認為那簡直就是謬論，是一個超級的謊言，無論吃什麼，嬰兒怎麼可能每個月增加二十公斤重呢？但是小小周的老師為什麼又要騙人呢？爸爸問小小周：「老師對你這樣說的？那你老師說那是誰家的孩子了嗎？」

誰家的孩子一個月能長二十公斤呢？你知道小小周是怎麼回答的嗎？

（腦袋轉一下，再去P.183看答案！）

中國象棋

小小周剛剛在課堂上學會區分草食動物和肉食動物，老師說草食動物的牙齒是平的，牠們的消化系統也無法消化肉類，馬就是典型的草食動物。

可是小小周在第二天卻向老師提出了質疑：「老師，草食動物也能吃大象嗎？」

小小周的老師不明白小小周為什麼會問出這麼顯而易見的問題，但他還是回答道：「當然不能，大象也是肉類啊！任何一種草食動物都不會吃掉大象的！」

落座後的小小周儘管聽了老師的回答還是很不服氣，他小聲對自己的同桌寶寶嘀咕道：「老師在撒謊，昨天在公車上，我聽到有人當著那麼多人的面說一匹馬吃掉了一頭大象，並且在場的所有的人都相信了，沒有一個人認為他在說謊！」

小小周的同桌寶寶似乎也對這件事比較感興趣，「哦？那你還記得當時的場景嗎？他們是怎麼說的呢？」寶寶好奇的問。

一匹馬怎麼可能去吃大象呢？你猜到小小周聽到的是什麼樣的對話了嗎？

（腦袋轉一下，再去P.183看答案！）

豔舞灼眼

　　從前有一個鄉下的商人患了眼疾，朋友帶他去大城市治療，大城市的醫生果然醫術高明，沒用幾天就把那個鄉下人的眼睛給醫治好了。

　　久病痊癒的商人很高興，準備和他的朋友去好好慶祝一番，經過討論和研究，兩人決定去看一場情色電影，趁機放鬆一下。演員很漂亮，電影十分精彩，從沒看過情色電影的兩人也算是見識了一番。可是沒高

興多久，鄉下商人的苦惱就來了，他的眼疾在看完情色電影的第二天又犯了！

　　幸虧兩人還沒離開這個城市，他們來到那個醫生那裡複診，想問問為什麼已經治好了的眼睛沒過幾天又發病了。那位醫生也對此現象感到十分意外，通常應該是不會出現這樣的情況才對。

　　為了找出久病復發的根源，醫生仔細的詢問了患者出院後一天的行蹤。那個鄉下的商人把一天做過的事情都說了一遍，可是醫生仍然找不出問題來。最後商人終於厚著臉皮把最後一件隱瞞的事情也說了出來，他坦言當天晚上，他和朋友一起去看了一場情色電影。醫生想了一想，終於笑了，他說問題就在這裡，這就是眼疾復發的主要原因！

　　請問，看情色電影與眼疾有什麼關係呢？難道情色電影對眼睛有傷害嗎？醫生是在胡說八道？

（腦袋轉一下，再去P.183看答案！）

分開用餐的原因

　　周一是餐廳新來的服務生，他的第一批顧客是一對看起來很恩愛的老夫婦。周一拿來菜單幫老夫婦兩人點菜，老夫婦兩人只點了一人份，然後就請周一上菜。周一心想一定是老兩口平時節儉，捨不得多點，不過兩個人吃一人份也實在有些說不過去。周一沒說什麼，很快把菜上來了。

　　菜上齊以後老伯伯開始吃了起來，可是老婆婆卻只是在一邊默默的看著，一口也沒吃。周一被感動了！周一斷定，這對夫妻一定非常非常的相愛，因為她寧可自己挨餓，也要讓老伯伯吃飽。

　　很快周一便去招呼別的客人，過了一會兒當他回到剛才站立的位置的時候他看見剛才的那位老伯伯正在招呼他，他來到老伯伯的面前看看能幫上什麼忙。原來那位老伯伯想再點一份餐。

　　過了一會兒菜上齊了，這一次兩個人好像是角色互換了，老婆婆悶著頭吃自己的，而老伯伯在一邊默默的觀看。

　　周一這下子被老夫婦兩人的舉動徹底給搞暈了，難道這是什麼新流行起來的儀式或者是禮儀嗎？周一實在是覺得太奇怪了，老夫婦為什麼要用如此浪費時間的方法吃飯呢？在結帳的時候，周一還是沒有抑制住自己的好奇心，他開口禮貌的詢問了這件事，之後那位老婆婆沒好氣地說出了真正的原因。

　　老婆婆說不僅這一次，他們每一次吃飯時都是這個樣子，一個人先吃然後另一個人看著，之後再換過來。他們這樣怪異著吃飯的原因究竟是什麼，你能想到嗎？

　　（腦袋轉一下，再去P.184看答案！）

「海龜」兒子

　　從前有一對父子，兒子從出生就在國外生活從沒來過自己的祖國，而父親由於工作的原因，選擇在自己的祖國生活。年老的父親總有離去的一天，這一次父親在工作的時候急性病突發，被送往了醫院。

　　老爺子的病情十分危急，已經發出了病危通知隨時可能沒命，遠在異國的兒子得知這一消息趕忙回國探望老父親。

　　看見躺在床上蒼老的父親，兒子悲恨交加，他撲到父親的懷裡，懺悔自己沒有多陪陪爸爸，訴說著自己對父親的愛，當然這一切都是用外語說的，因為兒子沒接觸過祖國，更沒學習過母語。

我們要相信不會外語的老父親是能聽懂兒子的話的，因為感情的流露有時並不完全依靠語言。不過老父親的氣息還是越來越微弱了，最後他幾乎用盡了全身的力氣，不停地對兒子說著一句話，可惜兒子卻也依舊沒能聽懂。就在老父親最後說了一遍那句話的時候，他在兒子的懷抱中與世長辭了。

父親的死對兒子觸動很大，他一直為沒有聽懂父親最後的遺言而耿耿於懷，於是兒子放棄了國外的一切，毅然決定回國，兒子花了大半生的時間學習他祖國的語言，幾十年過去了，等到年老的兒子也有一次被送到醫院的時候，旁邊病床上的老頭對探病者說的一句話勾起了兒子的回憶。

沒錯！他的父親在去世前反覆說的就是這一句話！現在兒子已經能理解這句話的含意了，但是第二天，人們就在病床上發現了自殺的兒子！

為什麼如今想起父親的話，兒子卻自殺了呢？你能猜到父親反覆說的是什麼嗎？

（腦袋轉一下，再去P.184看答案！）

令人恐怖的名字

老周是一位勤勞的農民，這一天他們家裡養的老母豬已經長大，老周的老婆便叫老周把這頭豬牽到市集上去賣掉，換一些錢回來寄給外地的兒子小周。

老周牽著豬在市集上行走，突然他和豬同時看見了一個並不認識的路人甲，一向膽大的老周看見這個路人甲便嚇得驚慌失措，抱頭鼠竄。這個人的長相並不恐怖，和老周也沒有任何瓜葛，而且最重要的是，老周的豬在看到這個人時並不害怕。

過了一會兒，這個路人甲走了很遠，老周才敢出來牽起他的豬繼續往前走。沒過多久，前方的轉角處又出現了一名路人乙，這個人的長相同樣不恐怖，並且同樣與老周沒有任何的瓜葛。看到他之後，老周並沒有感到害怕，可是老周的豬卻十分恐懼，被嚇得像無頭蒼蠅一樣四處亂走，而這個路人乙之前根本就沒有見過這頭豬。

等到這個路人乙走遠以後，老周又牽著豬繼續走。一上午的時間老周就順利的把這頭豬賣了出去，他帶著錢回家以後，把在路上遇見的事情一五一十的向老婆講了一遍。

他的老婆聽過之後，立刻猜出了路人甲和路人乙的真實名字。然後老周在給兒子小周寄錢的時候，把這件事情給小周在信中也講了一遍，小周看過信也立刻就猜出了路人甲和路人乙的真實名字。

根據以上的故事內容，你能猜出路人甲和路人乙的真實名字嗎？他們兩個「恐怖」的人究竟叫什麼名字呢？

（腦袋轉一下，再去P.184看答案！）

字母斷案專家

周先生專為26個字母家族以及阿拉伯數字兄弟們處理一些民事糾紛，當然，偶爾也幫它們調和鄰里關係，或者幫助它們偵破一些疑難案件。

他曾幫助過數字兄弟們裁決出誰是最勤勞的數字，誰又是最懶惰的數字。（「2」最勤勞，「1」最懶，因為「一不做，二不休」。）

幫助過數字兄弟們裁決過誰是最受歡迎的數字，誰又是最不受歡迎的數字。（「1」最受歡迎，「3」最不受歡迎，因為大家都說「舉一反三」。）

他還幫助過26個英文字母斷定過誰是視力最好的，誰是最受嘴巴

喜歡的。（Ｉ是視力最好的，因為「eye」能看見一切；Ｔ是最受嘴巴喜歡的，因為人人口渴時都要喝它tea。）

有一次字母Ａ與字母Ｃ吵了起來，兩個字母都堅持認為自己的身高比對方高，於是它們請來了周先生，周先生只說了一句話，就和平的解決了這個問題，他說字母C是比較高的那一個，因為ABCD（「Ａ」比「Ｃ」低）嘛！

就這樣，周先生的名字在字母和數字中傳開了，他的威望越來越高，名聲越來越大。

而這一天，字母家族出現了一件不尋常的怪事，星期六的早上集合時，大家發現有5名字母不見了，其中「Ｅ」與「Ｔ」本該今天休息，可是另外三名消失的字母是誰呢？它們哪去了呢？

字母家族的長者不得不又找到周先生，周先生得知這樣的情況哈哈大笑，這樣的小問題當然難不倒他，他立刻想到消失的另外三名字母是誰，以及它們消失的原因。它們究竟是誰，你也猜出來了嗎？

（腦袋轉一下，再去P.184看答案！）

送給樂活族
——生活常識中的狂「想」曲

兩個王子的伎倆

很久很久以前，叫做周二和周一的兩個王子同時愛上了一名異國的美麗公主露露。女大當嫁，公主的父王雖然捨不得，也終於決定要把她嫁給兩位王子中的一位。

不過兩位王子看起來都很優秀，老國王不知道要把自己的女兒嫁給哪一個，於是他想到了一個很荒唐的辦法，那就是當眾抓鬮。老國王讓他的手下做了兩個一模一樣的鬮，其中一個是空白，另一個寫著公主的名字，老人家當眾宣布誰抓到了寫有公主名字的鬮，他就把公主嫁給他。

這件事情熱鬧的傳開了，全國的老百姓都等著抓鬮日期的到來，兩個王子也開始準備起來。周一向來足智多謀，他對於老國王採取的這種聽天由命的選擇方法很不屑一顧，為了能萬無一失的娶到公主，他想到了一個好辦法。

周一買通了老國王身邊的那個製作抓鬮道具的手下，讓他把兩個鬮都做成空白，這樣只需在抓鬮時讓周二先抓，周二必然會抓到一個空白的鬮，那麼自己理所當然的就可以把公主娶回家，周一為自己的聰明才智感到驕傲。

不過事情並沒有想像的那麼順利，一個小跟班不小心將周一的這個秘密透露了出去，然後這個秘密又湊巧傳到公主的耳朵裡，善良的公主其實早就對忠厚老實的周二芳心暗許，為了不讓周二被人暗算，所以公主把這件事情告訴了周二。周二知道了周一的詭計以後自信滿滿的請公

主放心。

　　抓鬮的這天，兩個王子被叫到老國王和眾大臣的面前，然後那個被周一買通了的手下果然端出了兩個空白的紙鬮，周二被推薦先來從兩個當中選一個，毫無疑問周二拿到的是一個空白的紙鬮，不過早有準備的周二還是在不揭穿周一的前提下，讓老國王按照他之前的諾言把公主嫁給了自己，你知道他用的是什麼方法嗎？

　　（腦袋轉一下，再去P.184看答案！）

真正的貴族

　　老國王十分喜歡玩猜謎語的遊戲，並且還經常自編謎語讓別人去猜。身為準女婿的周二王子經常會遇到老國王的突然提問。雖然周二為了討好老岳父每天都在學習謎語，但是他仍然無法猜出來國王提出來的每一個問題，這時候美麗的公主就會給她的未婚夫提供一些線索或者暗示，以幫助他解圍。

　　這天老國王又把他的女婿叫來，給他出了兩個謎語：

　　第一個是「誰每天住在鑽石般房子裡，吃冬蟲夏草，穿厚實的羊絨。」

　　第二個是「誰可以隨意睡在皇帝的帳子裡，每頓吃18道菜，並且不用幹活。」

　　周二王子想了好長一段時間還是沒能得出答案，他實在是想不出國家中有誰這樣富裕，又有誰可以在皇帝的身邊白吃白喝，最終他還是不得不向聰明的公主求助。公主並沒有把答案直接告訴她的未婚夫，而是告訴他說：「父王他今天去了野外，而後又參觀了自己廚房。」周二王子根據公主的話仔細想了一下，然後茅塞頓開，你知道老國王的謎語的答案是什麼了嗎？

　　（腦袋轉一下，再去P.185看答案！）

五頭怪物

露露公主的爸爸，也就是老國王，這一天下午閒來無事，於是把朝中所有的大臣都召集起來。那個時候各個國家的政治生活還不豐富，老國王在閒暇之餘既不能看大規模的軍事演習，也沒有世界首腦聯合會議可以參加，所以他只能想盡辦法拿他的這些大臣們尋開心。

今天老國王突然間很想知道這些大臣們在害怕的時候、面對戰爭的時候會是一個什麼樣子，於是他神秘兮兮的瞎掰了起來。老國王裝出感到害怕的語氣，對大臣們說有一群從來沒有被人發現的「異類」向自己的國家發起進攻。這些大臣們當然沒有想過國王會向他們撒謊，所以大家急忙問起那群「異類」長什麼樣子，是不是可怕的怪獸。

老國王有板有眼的描述了起來，他說「異類」的五官和身體長的與人類並沒有什麼兩樣，不過他們的「助手」卻長有五個頭。這下那些大臣們嚇壞了，他們想像著有五個頭的動物會是什麼樣子的怪物，有一些年紀稍大一點的，或者是心臟承受能力不好的大臣甚至當場就嚇暈了過去。

整個王宮中聽到這件事的人都嚇得面如土色，只有國王的女婿，公主的丈夫周二一副泰然自若、毫不緊張的樣子。國王感到很奇怪，他很嚴肅的問：「女婿，大事臨頭，難道你一點都不緊張、不害怕嗎？」

女婿周二則笑嘻嘻的回答：「這有什麼好擔心的呢？根本沒有什麼怪物，五個頭的「助手」我們不是人人都有嗎？國王是在與我們開玩笑呢！」

國王聽了他的解釋果然再也無法裝成嚴肅的樣子，噗哧一聲笑了出來，接著哈哈大笑起來，他說：「果然還是周二最聰明！」

　　在旁的其他大臣倒被這一老一少的父、婿二人給搞糊塗了，為什麼說人人都有五個頭的「助手」呢？

（腦袋轉一下，再去P.185看答案！）

國王的謊言

　　從前有一個暴戾的老國王，他閒來無事就想對別人施以酷刑，監獄裡犯了罪的人已經被國王折磨死光了，可是很快老國王又手癢了起來。這可怎麼辦呢？國王再怎樣也不能拿無辜的百姓來娛樂自己啊！那豈不是成了昏君了，可是國家暫時也沒有罪犯了。於是老國王想出來了一個自認為絕妙的辦法，他向全國的百姓發出公告，誰都可以去國王那說一個謊話，誰說的謊話夠大，那就將獲得百兩黃金做為獎勵，但如果這個

謊話不夠大，那麼這個人就要被國王用皮鞭抽打，外加承受各式各樣的酷刑。

　　消息很快就在國內傳開了，很多貪圖金錢的人慕名前來，結果金錢沒有撈到，卻白白挨了板子，因為他們的國王很賴皮，常常一口咬定別人說的謊話有可能是真的。這一天又有三個人來找到國王說謊話，第一個人說：「我的手臂長的可以摘下天上的星星。」國王眼睛都不眨的說：「這個不算謊話，這也是有可能呢！」第一個人就這樣挨了頓鞭子。輪到第二個人說：「我小的時候就見到過您，因為我的眼睛可以看見很遠很遠的地方。」國王想了一想說：「這個也不算謊話，這也是有可能的。」第二個人也挨了皮鞭。

　　第三個人周二看出來這個國王根本就是存心欺騙大家，於是輪到他說謊時他反而講了一句真話，但是這一次國王卻破天荒的沒有鞭打周二，而是給他了一百兩黃金。周二到底當著國王的面說了些什麼話呢？

（腦袋轉一下，再去P.185看答案！）

最聰敏的女縣官

話說王子周一沒有娶到異國的美麗的公主，只好隻身打道回府，為了沿途散心，他換下了王子的衣服，裝扮成一個外地的商人。

一路遊山玩水的周一這一天來到了一個繁榮的小鎮，他早就聽說管理這個小鎮的是一個女縣官，並且這個女縣官巾幗不讓鬚眉，十分聰明能幹，尤其是斷案的本事十分了得，人稱美麗女包公！王子對這個人十分好奇，於是他進縣以後首先來到了衙門府，正巧趕上女縣官在斷案。

本案是一個富商和一個乞丐模樣的人在爭奪一匹寶馬，富商說這匹馬是他的，而乞丐卻說這匹馬是自己的！女縣官聽過他們的爭辯之後，讓他們把馬留下，然後各自回家，第二天再來，自然就會真相大白，於是這兩個人走了。而後又有兩個人來要求斷案，他們一個是飽讀詩書的讀書人，另一個是腰纏萬貫的大財主，兩個人爭奪一名女僕，雙方都說這個女僕是自己的，女縣官聽過他們的證詞之後又宣布讓他們把女僕留下，而後各自回家，第二天再來聽結果。

第二天經過喬裝的王子周一早早就來到了縣衙門想看她是如何斷案的。另外四位昨天來過的人因為急於知道結果，也早早就來了。

女縣官命令衙役把寶馬和女僕帶上來，然後把寶馬判給了富商人，把女僕判給了讀書人，並解釋了她判斷的原因，在場的人聽過她的解釋以後無不覺得有理，你知道女縣官是如何判案的嗎？

（腦袋轉一下，再去P.186看答案！）

放大鏡的侷限

　　露露的老闆把一個放大鏡帶去了他的裁縫鋪，這引起了極大的轟動，那個時候放大鏡還不是很常見的，好多人沒有見過放大鏡，露露也同樣沒有見過。

　　「它能把所有的東西都放大嗎？先生。」露露好奇的問。

　　老闆得意洋洋的肯定回答：「當然啊！沒錯，它能把所有的東西都放大！」

露露可不相信她老闆的鬼話，怎麼會有可以把所有的東西都放大的物品呢？那麵包豈不是再也不會不夠吃了？人們只需要做一個小小的麵包，然後把它放大、再放大……

總之露露不相信會有那樣的東西。老闆看出來了露露的懷疑，於是拿出放大鏡遞給露露，讓她自己證實。

露露透過放大鏡看窗戶，窗戶變得好大，好像比房間還大；露露又透過放大鏡看鞋子，她的鞋子也被放大了，大的好像是一條小船一樣；接著露露把放大鏡對準加工好的衣服，那件衣服瞬間放大，害的露露趕緊將放大鏡挪開，衣服是人家按身材訂做的，放大了可就不能穿了；最後露露把放大鏡對準她老闆的眼睛，天呀！老闆的眼睛看起來像怪獸的眼睛一樣。

老闆得意洋洋的看著露露，意思是說：「怎麼樣我說的沒錯吧！」

可是露露還是嘴硬，一定堅持有些東西是無法被放大的，她說只要一天時間，她一定會找出個放大鏡放不大的東西。

你知道，有什麼東西是放大鏡沒辦法放大的嗎？

（腦袋轉一下，再去P.186看答案！）

雕像的特點

　　周二的女朋友露露最近愛上了小提琴，連吃飯、睡覺都從不準時的她，竟然每天按時拉四個小時的小提琴，一天也沒有延誤過。有了一個新的愛好，這對露露來說或許是件好事，但對四周的鄰居，這也許不是一件什麼快樂的事。

　　除了努力刻苦的練習小提琴，露露還每天學習音樂歷史與小提琴的知識，為了讓家裡更具音樂氣氛，露露還特意買來了帕格尼尼的雕像擺放在她的客廳當中，這麼一來，露露每次練琴的時候就感覺到好像是有名師在旁指導一樣。

　　就在露露堅持練琴的第二十天，周二來到露露家裡做客，看見客廳裡的帕格尼尼的雕像，周二好像想說什麼，不過他最終什麼也沒說。

　　露露把家裡的鑰匙交給周二保管，自己出門去買兩條琴弦，結果當她回來的時候卻發現，周二把她的帕格尼尼的雕像換成了貝多芬的雕像。

　　露露感到很奇怪，周二為什麼要擅自把家裡的雕塑換掉呢？難道他不喜歡帕格尼尼嗎？露露好奇的詢問周二這麼做的原因，你知道周二為什麼要擅自把雕像換掉嗎？

（腦袋轉一下，再去P.186看答案！）

不能如願

　　周一與周二是住在教堂裡的兩個天使，他們常常躲在教堂的座椅後面偷聽人們的祈禱與懺悔。如果祂們覺得某個人懺悔的很虔誠或者祈禱的非常懇切，那麼祂們就會代表上帝寬恕或者幫助那個人。

　　星期天，來教堂的人很多，兩個天使忙的不亦樂乎，這時進來一位衣衫破舊的商人，他向上帝祈禱：「親愛的上帝，請幫幫我吧！我做生意十幾年，除去吃喝與生活，沒有賺到一分錢，不是我不夠節省，我的

生意實在是太差了，所以求您使我的生意好一點吧！」

　　天使周一聽到他的請求，覺得他實在真的是非常的可憐，於是祂決定滿足那位商人的祈禱，讓他的生意更好一點，可是另一個天使周二卻說什麼也沒有同意。

　　商人走後，天使周一問周二：「為什麼不滿足他的願望呢？那位商人的祈禱那麼懇切！難道他從事的是非法生意，是害人的勾當嗎？」

　　周二回答說：「不是，你猜錯了。」

　　「難道是他的行為不良，犯下了罪孽，我們必須要懲罰他？」天使周一又問。

　　「那倒也不是，你還是沒猜對！」周二又回答。

　　天使周一有些不耐煩了：「這也不是，那也不是，那我們為什麼不幫助那位可憐的商人呢？」

　　天使周二為什麼不肯幫助那位貧窮、倒楣的商人，他的理由是什麼呢？

　　（腦袋轉一下，再去P.186看答案！）

如此懲罰

周一和周二兩個天使要在今天「微服私訪」，祂們來到人間世界要找到值得獎賞的人獎賞他，然後找到需要被懲罰的人懲罰他。

祂們研究了一番，決定從一家保齡球俱樂部開始找起，可是裡面竟然只有一個顧客。今天是工作日星期一，所有的人都在工作，那唯一的一名顧客原來是一位無所事事、身無分文的窮光蛋，他偷了別人的錢包，然後到這裡來消遣。

周二對周一說：「他懶惰，還偷竊，昧著良心竊取別人的勞動薪水。我們應該懲罰他才對。」周一同意了周二的建議，但是那個小偷每打一局球都是全倒，周二知道一定是周一在暗中幫助他。

十局下來，那個小偷竟然局局都是全倒，天使周二很不理解：「我們不是說好要懲罰他的嗎？你為什麼還要幫他贏球呢？」

天使周一一臉壞笑著對周二說：「我是在懲罰他沒錯啊！」

明明在幫助小偷贏球，天使周一為什麼說是在懲罰那個小偷呢？

（腦袋轉一下，再去P.187看答案！）

盲人分襪子

　　老周一與老周二都是盲人，同時他們也是非常要好的好朋友，兩個人在那所城市都無親無故，他們互相照顧了大半輩子，所以他們就像親人一樣。這一天，兩位朋友相約去超市購物，他們各自購買了兩雙白襪子和兩雙黑襪子。

　　不算長的購物時間很快就結束了，兩個粗心的盲人在整理物品時才發現，他們在付款、打包的過程中，把剛剛買的八雙襪子混在了一起。

如果按照極為隨和的周一的想法，就應該各自隨意拿走四雙襪子了事，管他是什麼顏色，反正自己的眼睛又看不見。不過很無奈，周二是一位很固執的老人，即使他的眼睛看不見，他也還是堅持必須要拿到兩雙白襪子和兩雙黑襪子，不能有誤差。

八雙棉襪子的大小、布料質感、商標等等都是一模一樣的，兩個盲人也看不出顏色，兩位老人又都是非常愛面子的人，不肯因為這點小事而開口向別人尋求幫助。那他們該怎樣將混在一起的八雙襪子分為黑、白各兩雙呢？

在兩個老人差點為了分襪子而爭吵起來的時候，辦法終於被想出來了，兩位老人沒有找任何人幫忙，利用自己的能力，就將襪子一隻顏色也不差的準確分好了，你知道兩位盲人是怎樣將混在一起的八雙襪子，分為黑、白各兩雙的？

（腦袋轉一下，再去P.187看答案！）

白金與白銀

　　周二今晚有一個非常重要的場合，要見面的是他正在做的專案的投資商和投資商的妻子，恰巧他們也是周二的叔叔和嬸嬸。如果今天晚上周二表現的夠好，或者那個投資商叔叔的心情夠好，那麼，那個昂貴的投資就再也不缺錢花了。

　　周二對自己的表現倒也不是很擔心，他真正擔心的倒是他的未婚妻露露的表現。周二從沒有責怪露露的意思，但露露的確是一個走到哪裡都會惹出一些小麻煩的女孩，摔破餐廳的花瓶、弄翻自己的酒杯、鬧出各式各樣的笑話等等，雖然周二覺得這樣的露露很可愛，但是他不敢肯定叔叔和嬸嬸是不是也這樣覺得。

　　「一會兒我需要做點什麼？」露露向周二問道。

　　「妳只要保證盡可能的少闖禍就可以了。」周二開玩笑似的回答。

　　周二的叔叔認為露露應該是名醫生、教師、律師等等，讓他沒有想到的是周二的未婚妻竟然是一個小演員。並且這個女孩在吃螃蟹的時候不小心將湯汁濺了滿桌子，這多少與那位叔叔想像中的有點不一樣。

　　周二看出來了叔叔臉上掠過的不快，他不知道他的叔叔會不會因為這頓晚飯而撤銷了對自己專案的投資。露露顯然也知道自己又闖禍了，她很想設法彌補一下氣氛。

　　這時露露看見了嬸嬸手指上其中一枚漂亮的戒指，她讚不絕口：「多麼漂亮的白金戒指啊！嬸嬸這是您自己訂做的嗎？」

　　投資商的妻子看見自己左手上的戒指，然後露出很驚訝的表情：

「這枚戒指是朋友送我的，可是妳為什麼說它是白金的呢？我一直認為它是白銀的，其他朋友也這樣認為。」

露露把嬤嬤的戒指取下來仔細琢磨了一會兒，很肯定的說：「這怎麼會是白銀的呢？這是珍貴的白金啊！」

嬤嬤突然間發現自己佩戴了多年的白銀戒指原來是白金的，心情自然很高興，餐桌上的氣氛又活躍了起來，可是露露是根據什麼判定嬤嬤戴的戒指是白金而不是白銀的呢？

（腦袋轉一下，再去P.187看答案！）

真假毛皮

　　晚餐已經結束了，自從露露幫助投資商叔叔的妻子鑑定她的戒指，氣氛就一直還算輕鬆，看來露露雖然與周二的叔叔想像的完全不同，但也沒有令他感到厭煩。就要離開的時候露露披上了一條狐狸皮的圍巾，看得出來周二的嬸嬸很喜歡這樣時髦的裝束，「多漂亮的毛皮，它一定很貴！」嬸嬸讚嘆道。

　　「天呀！嬸嬸，這一條是假的，難道妳沒有看出來嗎？我認為這很明顯呢！」露露驚訝的回答。

　　利用等車子的時間，露露又將分辨真假毛皮的方法教導了嬸嬸。分辨真假毛皮有很多種方法，可以用點燃的方法，揪下一小根毛將它點燃，立刻化為灰燼的是真毛皮，如果燃燒的部位縮成小球狀，那就是偽劣假貨。

　　嬸嬸讚嘆著今天晚上學到的東西還真不少，她已經開始有點喜歡這個率真的漂亮女孩了，不過如果在購買毛皮的時候售貨員是不會讓你隨便揪下毛皮上的毛的，還有什麼不具破壞性的分辨方法嗎？

　　用其他的方法辨別真假毛皮，這當然也難不倒在各種漂亮衣服之間穿梭多時的露露，她能一眼就看出朋友的毛皮是真是假，你知道其中的方法嗎？

　　（腦袋轉一下，再去P.187看答案！）

不必害怕，那傢伙吃草！

周一的大學裡有一個熱愛動物成癡的高年級同學，他已經比別人多讀好幾年的書，可是仍然沒有畢業，他看上去總是呆頭呆腦的，就好像靈魂常常不在身體裡一樣，用大家的話說就是——他研究動物研究到瘋了！

可以想像這樣的學生在學校裡的人際關係一定不怎麼樣，他疏於社交，也不幽默，總會有人想要去捉弄他，而他好像從不在意。萬聖節，大家都在狂歡，而他卻睡得又早又香，原因很可能是他為了研究長頸鹿，已經兩天沒有闔眼了。

頑皮的同學們似乎覺得怎樣瘋也不為過，他們看見寢室裡熟睡的「動物學家」突然玩心大起，大家決定扮成怪獸嚇他一跳，不知道平時整天恨不得抱著那些動物入睡的人，被自己的「寵物」們嚇到的感覺會是什麼樣子呢？很快周一帶領著大家溜進那傢伙的寢室，他們把在寢室裡能夠找到的動物骷髏、尾骨標本、鹿角模型等等用膠布「組合」了起來，被組合起來的大傢伙趁著夜幕黑黑還真的確是有些嚇人，大家不信「動物學家」一睜開眼睛看到這樣的東西會不被嚇到。

巨大的黑影籠罩了夢中的「動物學家」，呆頭呆腦的那名學生被吵醒了，那怪物還不停的說：「我要吃掉你！」看見眼前的巨大怪物，先是一驚，接著睡眼惺忪的他竟然扒開「怪物」的嘴，看了看牠的牙齒，而後他便一副無所畏懼的樣子嘟囔了一句，接著竟然迷迷糊糊的又睡了。

大家很奇怪，這個怪獸明明就很恐怖，為什麼那個「動物學家」並不害怕呢？他再次睡著之前，嘟囔的那句話是什麼？

（腦袋轉一下，再去P.188看答案！）

燈光師的粗心

　　燈光師周一這一次的工作是負責一個會議室裡的四盞燈，這四盞燈
的控制開關均不在房間裡，而是在周一的控制室裡，周一需要根據會議
的進度將其中的某些燈打開或是關閉。

　　可是粗心的燈光師周一卻犯了一個錯誤，他在安裝開關和燈的時候
竟然忘記了標記哪一個開關是控制哪一盞燈的。現在燈飾與開關均已經
安裝好了，不過監控設備還沒有安裝，也就是說燈光師如果想知道哪一

個開關控制哪一盞燈，就必須要一盞一盞的親自到房間裡去觀察。

　　當然如果燈光師肯請一位朋友來幫忙，一個人在控制室按開關，另一個在會議室觀察記錄，這將是一個非常容易的事情，可是這名燈光師有著所有大師都常有的脾氣，那就是討厭請人幫忙！

　　那麼這位燈光師只能憑自己的力氣去摸清四個開關與四盞燈的配製情況，如果一一把開關打開，那來回跑會議室三次當然就可以弄清楚每一盞燈的控制情況，但是如果只去會議室一次，燈光師要用什麼方法弄清楚四盞燈與四個開關的控制情況呢？最終，那位燈光師真的只進去會議室一次，就得出了四個開關中哪一個開關是控制哪一盞燈的結果了，他是怎樣做到的呢？

　　（腦袋轉一下，再去P.188看答案！）

西瓜告狀

老周一直是一個勤勞的農民，他種了十多年的西瓜，每年夏天以這些西瓜賣錢為生。今天春天來得早，夏天來得也早，西瓜比往年提早成熟，老周惦記著明天就將成熟的瓜兒摘下來拿去市集上賣。可是就在當天晚上，這片田地卻出了狀況。

大清早看見被偷的亂七八糟的西瓜田，老周心疼不已，田地裡有將近三十多個西瓜被賊給偷走了，剩下的未成熟的也被賊給蹧蹋了大半。氣憤的老周來到市集上尋找他的西瓜，還好因為老周每天都看著這些瓜，所以對它們的樣子都很熟悉，他很快從一個大鬍子的商人那裡認出了自己家的三十多個西瓜。

可是大鬍子商人當然是不認帳的：「你認識這瓜？那這瓜認識你嗎？」大鬍子忿忿的說。圍觀的人也都說沒有憑據。

難道老周就讓自己的西瓜白白的被人偷走嗎？當然不行！老周立刻反駁：「誰說沒有憑據？我這就讓我的西瓜告訴你們實情！」大家都嘲笑老周在說瞎話，不會說話的西瓜怎麼可能會「指證」呢？

有污漬的新裙

露露在一家名品店的櫥窗裡看見一條十分漂亮的裙子，這條裙子正是露露想要的款式，顏色也很適合露露的皮膚，雖然它的價錢不菲，不過管它呢！一件裙子露露還是支付得起。興奮的露露正要走進去試一試並買下它，可是當她又一次仔細端量著那條裙子時，她卻清楚的看見裙襬上有一塊很大的污漬。新的裙子怎麼可能會有污漬呢？可是那塊污漬就明顯的在那裡。

「一模一樣的裙子還有第二條嗎？」露露問名品店的店員。

「沒有了小姐，只有這一條！」服務員回答道，同時服務員臉上有很驚訝的表情，她好像並不明白露露為什麼要這樣問，這說明她們一定還沒有發現那塊污漬，露露心裡想。

那條裙子在櫥窗裡

擺放了一個月，露露實在是很喜歡那條裙子，每次路過的時候她都要向櫥窗裡看一眼它，然後看見那塊污漬露露心裡就會說：「要不是因為你，這條裙子已經穿在我的身上了。」

又過了幾天，露露去參加一個晚宴，所有的女士都盛裝出席，露露驚訝的看到自己的好朋友芝芝穿的正是那條她渴望已久的裙子。露露擠到芝芝的旁邊，眼睛盯著裙襬轉了一圈，根本沒有污漬的痕跡。

露露問芝芝：「天啊！妳是怎麼做到的，妳把它洗掉了嗎？」

芝芝：「什麼，妳在說什麼？」

露露：「那塊污漬啊！我明明看見裙襬上有一塊污漬啊！妳回家洗過它嗎？」

芝芝低頭看著自己的裙子：「我從沒看見有什麼污漬啊！我也沒有洗過這條裙子。」

同一家店，同一條裙子，服務員與芝芝都沒有將那塊污漬洗掉，那露露看見的污漬哪去了呢？

（腦袋轉一下，再去P.189看答案！）

奇怪的體育比賽

一個外星人來到地球，對地球沒有一點瞭解的它看見什麼都覺得新鮮。這個外星人很快就在地球上結識了一位好朋友。

這位好朋友對待外星人很好，他請它吃地球上各種好吃的食物，帶它四處閒逛。其實討一個一無所知的外星人的歡心實在是很容易的，它什麼都不認識，又對什麼都好奇，看見汽車、電話、小商店等等都會興奮一好一陣子。

這個好朋友帶著那個外星人去了體育場，外星人立刻愛上了各式各樣的體育比賽，地球人陪它看了一場球賽，又看了一場賽跑，看了舉重又看了跳高。最後本來對體育沒有什麼興趣的地球人實在是累得筋疲力盡，只好自己先回家睡覺，留那個外星人自己在那看體育比賽。

第二天地球的朋友一覺醒來，發現外星人已經回來家裡了，於是他問外星人昨晚又看了些什麼比賽。

外星人好像不知道累一樣，頓時來了精神，它滔滔不絕的說，看了一場集體後退著奔跑的比賽，看了一場用右臂跳遠的比賽，還看了一場只有一個球員的球賽。

地球的朋友被外星人說的一頭霧水，比賽場上怎麼可能有那樣的比賽呢？好好想一想，外星人看的是些什麼比賽？

（腦袋轉一下，再去P.189看答案！）

縮短的鉛筆

　　周一最近交了一名外星人朋友，兩個人雖然是跨物種，不過感情還是培養的很好。周一帶著那位外星朋友四處遊玩，把地球上的文明介紹給它，並且也從它那裡得到一些它們星球上的知識。

　　這名外星人來自於一個比地球還要文明的星球，根據那個外星人描述，它們的科技非常發達，並且它們的星球也非常美麗。周一被外星人說的蠢蠢欲動，他十分想請這個外星朋友帶著自己到它們的星球上去看一看。

外星朋友雖然很喜歡也很信任周一，但它還是不敢輕易的答應周一，因為把一個相對落後的物種帶到一個先進的社會是很危險的事情，就像是把一個古代的人帶到現代一樣。不過在周一再三的懇求下，外星人還是做出了讓步，它在一張白紙上畫了一支鉛筆，請周一在不折它也不將它弄斷的情況下將這支鉛筆變短。如果周一能做到，那麼說明他很聰明，那麼帶他去別的星球也勉強算是合理。

　　不折也不弄斷就想把畫的鉛筆變短，周一也不是外星人，沒有它們的「先進道具」，這項任務該怎樣完成呢？周一想了一想終於有辦法了，外星人看了他的方法雖然牽強但也挑不出什麼問題，最終只好勉強通過。周一是用的什麼辦法將鉛筆變短的呢？

（腦袋轉一下，再去P.189看答案！）

114

誰聽力不佳？

老周一直認為自己的妻子聽力不佳，所以每一次他和他的妻子說話時，都會故意說的很大聲。如果要問妻子一個問題，老周常常要問上兩、三遍，甚至是四五遍他才會得到妻子的回答。

而老周的妻子並不覺得自己聽力不好，她見他的丈夫老周每次說話的聲音都非常大，所以老周的妻子認為一定是自己的丈夫耳朵有問題。這樣每一次妻子在與丈夫說話時，也故意放大自己的音量，所以每天，這兩個人說話就好像是吵架一樣大聲。

妻子認為是丈夫的聽力不好，而丈夫又以為妻子的耳朵有問題，這兩個人就這樣生活了好長時間，為了害怕對方擔心，他們誰也沒把自己的「發現」告訴對方。

直到有一天丈夫老周要外出，妻子才叮囑他，說他的聽力不好，出門要處處留心。「什麼？我聽力不好？耳朵有毛病的人不是妳嗎？」妻子也很驚訝：「我耳朵有毛病？我說話大聲是為了讓你聽的更清楚！」

這下兩個人可糊塗了，一直一來他們都認為是對方聽力不佳，那麼聽力不佳的人到底是誰呢？老夫婦只好找來醫生幫他們檢查一下，檢查結果很快就出來了，聽力不好的人是丈夫老周，老周妻子的耳朵一點問題也沒有。可是那為什麼每一次老周問他的妻子問題時，總要問好多遍才能得到回答呢？

（腦袋轉一下，再去P.189看答案！）

偽造的假象

　　捉迷藏是孩子們最愛的經典遊戲之一，無論是高大的孩子還是矮小的孩子，無論是活潑的孩子還是安靜的孩子，無論是聰明的孩子還是笨孩子，無論是在城市的孩子還是在鄉村生活的孩子，這個遊戲都適合他們。

　　小小周放學以後在回家的路上就與同學們玩起了捉迷藏，範圍是這

小半邊山坡，小小周與寶寶一組，負責藏身，另外三個孩子一組，負責尋找。

口令一響小小周與寶寶就飛奔起來，他們邊跑邊尋找，希望遇見藏身的好地方。山路上都是並不密集的樹，想要找一個隱蔽的藏身之地並不是很容易，兩個孩子走了好半天才終於找到一個不算大的小山洞。小小周實在不願意再走了，他堅持就在這裡面藏身，可是這麼明顯的山洞，洞口大開，大家一定會走進來尋找的，兩個小孩子力氣又很小，想搬一塊大石頭把洞口堵住也是不可能的事。不過最終聰明的兩個小孩還是想了一個好辦法，擋住了搜尋者的腳步。

事實上這是一次非常成功的躲藏，直到天黑另外三個孩子也沒能找到他們，無奈大家只好低頭認輸。那麼大的洞口，小小周與寶寶是用什麼東西將洞口遮掩上的？為什麼那麼明顯的洞口，大家都沒有進去查看呢？

（腦袋轉一下，再去P.190看答案！）

改行

　　露露是劇組裡的一個不起眼的小演員，常常要演一些最不起眼的小角色，路過的路人啦、賣東西的小販啦等等。不過露露的工作可不輕鬆，這完全是因為劇組的導演們個個都很龜毛，他們要求「小販」要流露出對錢財的渴望，但是又不能看起來太貪財；要求「路人」要有少女的活潑但又不能太天真……總之那些導演們無法控制大牌明星的表演，只能從露露這些小角色的身上表現他們的「專業水準」。

　　上一通露露接到通知，說她在這一通需要演一個可憐的帶著孩子沿街乞討的年輕母親。那些無聊的導演竟然因此讓露露真的穿上戲服沿街乞討，他們說這樣可以讓露露體驗到真實的感覺。露露不明白，一個在電影中無足輕重的乞丐演的真不真實有誰會介意呢？但是為了保住飯碗，露露還是忍氣吞聲去了。

　　露露真的過上了乞丐般的生活，白天四處乞討，晚上帶著一天的收入回家睡覺。一週下來，導演們總算覺得露露體驗的夠多了，他們想把露露請回來拍戲，可是向來唯命是從的露露這一次竟然拒絕了導演。

　　導演們怎麼也想不明白，他們先是威逼：「如果妳不回來拍戲，就永遠也不要回到劇組了。」露露聽了這種話絲毫不為所動。接著導演們開始利誘：「妳回來，我們付妳兩倍，哦不，三倍薪水。」露露依然沒有回心轉意。

　　一向把演戲當作飯碗的露露為什麼突然間就好像吃了秤砣鐵了心一樣要離開呢？改變了露露心意的原因是什麼？

（腦袋轉一下，再去P.190看答案！）

人性化設計

　　周一正在家悠閒的喝著茶，一位老朋友按響了周一的門鈴。周一的這位朋友是這個城市裡數一數二的建築師，他建築的房子深受客戶的喜愛。可是這一次這位大建築師一進門便垂著頭，縮著肩膀，一副愁容滿面的樣子！

　　在周一的再三追問下，那位建築師終於把自己的心事說了出來：「這一次我遇見麻煩了，我接到了一個大案子，如果做得出來，得到的錢足夠養活我的下半生。」

「那難道不是天大的好事嗎？」周一迫不及待的打斷他。

這下那位建築師的愁容更是爬滿了臉頰，他回答說：「問題是，對方要的房子是不可能被建造出來的。而他們看起來就好像是黑手黨一樣，如果我不能完成他們要求的房屋，他們會讓我身敗名裂，甚至如果他們心情不好，還會將我粉身碎骨！」

周一好像也意識到了事情的嚴重性：「那他們對要建造的房屋有什麼要求呢？」

那位朋友無奈的回答：「他們想要一扇有時能透過陽光，有時又看不見陽光的窗戶；一組可以像夏天一樣溫暖，又像冬天一樣涼爽的牆壁；還有一個時而漏雨，又時而不漏雨的涼臺。」

周一聽了朋友的描述，知道那些人明明就是在故意挑釁，可是周二想了一想又大笑起來，他對他的朋友說：「這樣的房屋有什麼難，我都知道該怎樣建造！」

那麼奇怪的房子真的可以被建造出來嗎？周一是怎麼滿足這三個要求的呢？

（腦袋轉一下，再去P.190看答案！）

只見署名

做為一名演員，現在的露露是有一點可憐的，她演出的都是一些小角色，所以沒有人為她喝采，沒有人期待著她出場，也沒有人等著看她謝幕。

化妝間的所有女演員中，好像只有她沒有收到過觀眾送來的賀卡與鮮花，她總是假裝不在意，可是心裡還是很羨慕。

這一天剛剛扮演完一個蒙面殺手的露露正在化妝間裡卸妝，卻聽見外面有人在叫她的名字，「露露，有人給妳送來一封信！」

信？誰會將信送到這裡呢？難道終於有觀眾注意到自己了嗎？露露拿著那封信心突突亂跳，儘管沒有鮮花，儘管沒有賀卡，一封鼓勵的信件也好。

化妝間的其他女演員都圍了過來，大家七嘴八舌的議論，「露露也收到信了啊！信裡寫的是什麼呢？現在打開吧！在大家面前打開吧！」

盛情難卻，露露雖然很緊張，但還是在大家面前將信給拆開了。就在露露幻想著信裡的內容時，信紙上的內容卻把露露拖入了失落的深淵。

「小丑！」信紙上赫然寫著這兩個字！看見信裡內容的其他女演員都紛紛偷偷笑了起來，甚至有幾個還毫不遮掩的大笑著！大家都等著看露露難堪的表情，可是露露是誰，她可不是承受不了打擊的小女孩！露露和大家一起大方的笑了起來，然後很幽默的說了一句關於這封信的話，大家誰也沒有再嘲笑露露的意思了。你知道露露說的是什麼話嗎？

（腦袋轉一下，再去P.191看答案！）

史上最難斷的案件

　　世界上的各種疑難案件有很多，有的五年沒有線索，有的十年才趕上宣判，不過要說史上最難斷的案子，那倒是應了一句老話：「清官難斷家務事！」

　　多少聰明、有才華的縣官破解了疑雲重重的重、大、難案件，結果卻在小小的家庭糾紛上碰得頭破血流！小縣城裡聰明又出名的女縣官今天也正好趕上一起十分棘手的家庭案件。

　　故事是這樣的，這天一大早，縣官剛剛一升堂，兩名長的一模一樣的人就來到官府的門前，原來他們是一對親兄弟，老父親在不久前剛剛去世，家裡的叔叔在料理完喪事後，以家長的身分幫助兄弟兩人公平的分了家產，這本是無可厚非的一件事。可是誰知兩個貪財的兄弟都對叔叔的分配不服，他們都認為叔叔偏袒了另一方，自己分到的家產比自己兄弟得到的少些。

　　女縣官看過證據以後明白叔叔的分配其實十分合理，可是兩個兄弟就是不依不饒的堅信自己吃虧了。女縣官知道即使自己重新分配財產，兩兄弟也依然會雞蛋裡挑骨頭。

　　不過案子接到了手上又不能無緣無故的推託掉，女縣官愁眉緊鎖了起來，她辛苦建立起來的一世英明難道要毀在這麼一個小小的事情上了嗎？突然女縣官靈機一動，她想到了一個既省時省力又能讓兩兄弟都滿意的宣判的辦法，你知道女縣官是怎麼宣判的嗎？

（腦袋轉一下，再去P.191看答案！）

三根牙籤

　　小小周和寶寶的學校裡最近流行起一個用牙籤擺等式的遊戲，小小的牙籤橫橫豎豎的可以擺成各種數字和符號，孩子們不停地用它們互相較量。遊戲的方法大概就是「如何移動其中一根讓這個等式成立」、「如何移動兩根讓它的結果等於70」之類的。

　　這也是一場智慧與頭腦的較量！聰明一些的孩子總能夠利用規定的牙籤數目擺出符合要求的等式，他們還可以自己編出新的題讓其他的同學來猜，當然最後他們必須要能自己做出一個令人滿意的答案。不過稍微笨一點的孩子就只有等著輸掉自己心愛的玩具和文具的份了。這個遊戲一般情況下是沒有辦法說不玩的，因為其他的孩子會叫他們為「不敢動腦筋的笨蛋」！

　　小小周這一天帶著他的新手帕來上學，同班的女生寶寶一看見這條有精美圖案的手帕就愛不釋手了，她肚子裡已經開始醞釀起掠奪的方法！

　　「我給你出一道牙籤題，如果你答不出來，就把你的手帕給我，你敢嗎？」寶寶對小小周說。

　　不是小小周太過自大，他的確是一個非常聰明的小孩子，到現在為止，還沒有一個「牙籤」把他難倒過，全班同學都知道他是「牙籤戰場」上的常勝將軍！

　　聽了寶寶的挑戰，小小周難免有些輕敵，不就又是一道數學題，有什麼好怕的呢？他一口答應了下來。

　　寶寶的題目倒是很簡練：如何用三根牙籤擺出比「3」大，又比「4」小的一個數！

　　這完全違背了「牙籤」的規則嘛！牙籤從來都是表示整數的，如何能表示小數呢？眼看小小周的新手帕要被贏走，你有什麼好的辦法嗎？

　　（腦袋轉一下，再去P.191看答案！）

觀察、注意力大考核
——冒充偵探過過癮

假鈔風波の明顯的謊話

　　露露最近在一家劇院工作，這家劇院的售票員，也是露露的好姐妹，今天因為生病沒辦法來上班，劇院老闆只好拜託露露來代班一天。

　　今天恰好是週末，前來買票看表演的人很多，售票口不知不覺就排起了長長的隊伍。一個男子趁亂來到售票口前，掏出一張嶄新的紙鈔交給露露，請她幫忙買一張最便宜的表演票。

　　露露立刻警覺起來，她把男子給他的那張嶄新的紙鈔放到驗鈔機

裡，驗鈔機果然「嘀、嘀」的響了起來。

「先生，請您換一張紙鈔，這一張是假鈔！」露露毫不客氣的拒絕道。沒有想到聽了露露的話那名男子反而火冒三丈，他振振有詞的說：「什麼？假鈔！這張鈔票分明就是前幾天你們劇院找給我的！」

露露當然也不是好騙的，她指責那個男子：「怎麼可以這樣無恥的說謊呢？你難道有證據說這張鈔票是我們找給你的嗎？」

男子毫不示弱的說：「我沒有證據證明，但妳有證據證明我在說謊嗎？」

露露想了一想，然後恍然大悟的笑道：「我當然有證據！」然後露露把自己的理由當著大家說了出來，眾人聽後都紛紛指責那個男子是在說謊，最後他終於逃走了。

為什麼露露可以肯定地說那個男子在說謊呢？是什麼理由讓在場的人一下子全部這麼肯定他在說謊？

（腦袋轉一下，再去P.191看答案！）

假鈔風波の總統的計謀

在國家財政局工作的周二最近發現了一個令他非常恐慌的現象，他發現在國內流通的假鈔好像一夜之間增多了。前天他在速食店裡就看見一個婦人手持假鈔在買東西，而大前天他的女朋友也在劇院遇見一個企圖用假鈔矇混過關的人。

現在整個城市好像是充滿了假鈔一樣，人人手中好像都或多或少擁有著幾張不同面額的假鈔，並且沒有一個人主動把這些假鈔提交給銀行，大家如果不小心收到一張假鈔，首先想到的就是把它設法花出去，他們用那張假鈔去花店買花，去藥店買藥，無論這東西是不是他們需要的，只要能把手中的假鈔花出去，他們不介意買到的是什麼。

周二憑藉他的經驗忍不住暗自憂慮，大規模的假鈔流入市場，這絕不是一個巧合，這背後應該隱藏著一個巨大的陰謀與集團。

經過一番辛苦的秘密調查，周二終於有了些眉目，令他不敢相信的是，放這些假鈔進入國家的，不是別人，竟然是他們自己國家監管財政的財政部長！

周二向來知道財政部長是個善良的人，若不是有充足的證據，周二怎麼會想到他也會做出這種事！是因為利益的驅使嗎？還是被逼無奈？這背後究竟隱藏了什麼陰謀？

「為什麼要做這種事？讓假鈔充斥了全國，這其中有什麼難言的苦衷嗎？」周二壓抑不住自己的氣憤，向財政部長發問。

財政部長一開始還嘴硬，假裝毫不知情，可是沒過多久他終於開始

實話實說了：「說實話，這並不是我個人的意願，是我們的總統建議我這樣做的！」

這話聽起來更荒謬了！總統為什麼要讓自己的國家充滿假鈔呢？不過周二聽過這話，想了想竟然相信了，他自言自語說：「這就怪不得了！我明白其中的原因了。」

總統這樣做的目的是什麼，你能猜到嗎？

（腦袋轉一下，再去P.192看答案！）

誰在說謊？

　　這個月的十號，公寓裡發生了一件持刀殺人的案件。在案發當天，被害者遇害的時間，也就是下午三點的時候，這棟公寓裡只有三個人，其中一個是被害人，另外兩個是被害人的鄰居周一和周二。

　　兇手明顯是預謀殺人，因為一切都掩飾的非常好，犯案現場也清理的十分乾淨。員警已經在心裡判定那名兇手就是周一或者周二中的一個，但是員警並不知道究竟是誰，也找不到證據。

　　負責這個案件的員警只能對周一、周二兩個人仔細盤問，員警將周一和周二兩個人叫在一起，他先問周一：「這個月十號的下午三點你在做什麼？」周一想了一想，回答道：「那時我應該在房間裡做運動，我記得有一架飛機剛好從我的窗口飛過。」接著員警又回過頭問周二：「那麼你呢？那個時間你在幹什麼？」周二也很輕鬆的說：「我在看電視呢！我正在看我喜歡的體育頻道，我都不記得外面是否飛過一架飛機了，因為我當時看的太專注了。」

　　這名員警錄完周一和周二兩個人的口供以後回家思考了一夜，第二天，那名員警就帶著他的探員把周二給逮捕了。周二的口供有什麼問題，為什麼員警發現是周二殺的人呢？

　　（腦袋轉一下，再去P.192看答案！）

手銬傳達的資訊

　　周一與周二兩兄弟正逢週末加班，等到他們下班的時候，街道上已經空無一人了。兩兄弟通常都是乘坐地鐵回家的，今天的地鐵末班已經錯過，攔不到計程車的兄弟兩人只能走路回家。可是偏偏公司是新換的辦公位置，兄弟兩人又都是不怎麼認路的人，走到半路，這對兄弟就開始有些迷路了。

　　已經快要到凌晨了，就連最晚關門的餐館也已經打烊，周一與周二要去哪裡問路呢？好在幸運之神幫忙，周二就在前面不遠處看見迎面走來了一老一少兩人，他們手挽著手，看起來像是父子。右邊的老人彎腰駝背看起來猥瑣，左邊的青年卻是一副英姿勃發的樣子。周二正要趕上去問路，可是定睛一看才發現，前面的兩個人根本不是手挽著手，而是手銬著手，看起來這應該是一個員警和一名罪犯！

　　周一與周二兩個人開始商議起來，前去問路，感覺總有點詭異；如果不去問路，不知道這深更半夜的，什麼時候才能遇見下一個路人。儘管場合有點不對，但兩兄弟最後還是決定要前去向這個銬著賊的警官問路。

　　兩個人同時喊了一聲「警官」，就要上前詢問。那名高個子的青年相貌堂堂，周二很自然的認為他就是警官，可是周二卻看見自己的哥哥周一大步朝那名猥瑣的老者走去，禮貌的稱他警官，並詢問清楚了道路。

　　事實證明周一的判斷沒錯，那位老者的確是警官，他向周一出示他的證明。周二在感嘆人不能貌相的同時也在暗暗奇怪，自己的哥哥為什麼就能判斷出那位老者才是警官呢？你知道周一是根據什麼判斷的嗎？

（腦袋轉一下，再去P.192看答案！）

沙漠之神

　　來到沙漠裡探險的周一和周二不小心走散了，又渴又餓的周二找不到哥哥周一感到很著急。如果再有幾個小時不喝水也不吃東西，周二的身體恐怕就要嚴重脫水。不過周二運氣實在很好，就在他感到最無助時，他遇見了傳說中的沙漠之神。據說沙漠之神專門救助在沙漠中遇險遇難的旅者，遇見祂是身在沙漠中的人的最大福氣。

　　沙漠之神給了周二一些水和食物，吃過東西也喝過水的周二感覺精

神好多了。「沙漠之神，祢能告訴我，我的哥哥周一目前的狀況嗎？」周二擦擦嘴角問。

沙漠之神回答：「你的哥哥是不是腿部受了傷，還牽著一匹駱駝，駱駝是不是還馱著好多貨物？」

周二好像看見了希望一樣，急忙回答：「是的，沒錯，快告訴我他們現在怎麼樣了？我怎樣才能找到他們？」

沙漠之神卻突然擺出一副愛莫能助的表情，回答：「抱歉，那些我也不知道，我幫不上你。」

周二一下子急了：「祢明明看見過他們，為什麼不能告訴我他們那時的樣子，為什麼沒問問他們要去哪裡？」

沙漠之神很無辜的說，自己雖然被稱為沙漠之神，但並不是真的神，並且也從沒有見到過周二的哥哥。

周二還是很不相信，如果沒看見他們，那這個「沙漠之神」是怎麼知道哥哥的腿受傷的呢？又是怎麼知道駱駝馱著很重的商品的呢？

周二懷疑的不無道理，沙漠之神真的沒有見到過周一嗎？

（腦袋轉一下，再去P.193看答案！）

佳釀裡的嫁禍

很久以前有一個小國，這個小國中每一個出生在貴族家庭中的人都有各自獨一無二的愛好，他們唯一一個王子的愛好就是——喝酒。

王子喜愛喝酒，酷愛佳釀，所以請了好多釀酒師和照顧酒的酒司，從種植作物，到製作酒桶，王子的「佳釀樂園」中一共雇傭了三千多人。熟悉酒的人應該知道，每一個人釀出的酒的味道是不一樣的，王子也有他側重的口味，當然也有他特別寵愛的幾個酒司。

佳節良宵，這一天王子的心情特別好，為了表示自己的孝心，王子命人將他最寵愛的酒司釀製了八年的美酒開啟，為國王和王后助興。可是本來想在父母面前大獻殷勤的王子沒有想到，自己引以為傲，拿來獻寶的佳釀，竟然出現了問題，讓他在所有人的面前出了大醜。侍者在幫助國王和王后倒酒的時候，泛著琥珀光澤的美酒中，竟然掉出兩粒老鼠屎！

這下王子可糗大了，當著這麼多人的面，堂堂王子呈上的酒中竟然有老鼠屎！王子怒不可遏，立即找來那個他寵愛的酒司質問：「蠢材！難道酒桶在釀造之前沒有洗乾淨嗎？怎麼會有老鼠屎？」酒司嚇得戰戰兢兢，心裡急著解釋，口中卻連一句完整的話也說不完整了。

王子正在氣頭上，看見這個酒司一副魂不守舍的樣子更是火冒三丈，脫口而出就要將他給繩之以法。同在宴席上的周一這時終於坐不住了，他請求道：「國王能否讓我看一看那杯酒呢？」在座的都知道這位周一聰明絕頂，善於斷案，所以大家都摒住呼吸看他又有什麼新招。

國王把酒遞給周一，周一將杯子裡的兩粒老鼠屎取了出來，仔細觀察了一會兒，然後肯定的對大家說：「這兩粒老鼠屎是被人在後來放進去的，而且就是在剛剛，一定是有人要陷害這名酒司，所以才這麼做。」

　　大家聽了周一的猜想紛紛議論了起來，為什麼有人要陷害一個小小的酒司呢？周一這麼說有什麼證據嗎？周一笑著回答：「我做出了判斷，當然就會有證據，而且證據就在我的眼前！」周一所說的證據是什麼呢？

（腦袋轉一下，再去P.193看答案！）

138

兇手的掩飾

　　返航的遊輪上本來就沒有幾個人，遊客們都已經到達，只有幾個水手願意隨著大船返回。可是只有五個人的遊輪上，卻出現了一連串的兇殺案。

　　最先被害的是機械修理工，他整天都在喝酒，除了修理機器的時候，其他時間都是醉著的。這名修理工在臥室裡被害，人們看見他的時候他已經被刺中胸口，大家把他的屍體抬到了一間廢棄的雜物間裡停放。第二名被殺的是那個老船長，他跟隨這艘船三十多年，這本應該是

他的最後一次出海，下週他就要退休了，可是沒有想到他卻被永遠留在了這艘船上。老船長死的時候臉色鐵青，好像是中毒身亡，大家同樣把他的屍體也放在了雜物間。

連續死了兩個人，讓活著的其餘三個人周一、周二和副船長，感到害怕了，船上肯定沒有第六個人，兇殺案會到此為止嗎？兇手會是誰呢？三個人開始相互猜忌。

第三天，兇殺案又一次發生了，這次死掉的是副船長捷克，他被一發子彈從後背射中了心房。周一與周二聽見槍聲以後，一起從房間裡跑去捷克那裡，可憐的他已經死了。捷克中槍的時候周一和周二是在一起的，並且他們誰也不會用槍。但是船上的生者只剩下他二人了，再次強調船上絕對沒有其他的人。兇手究竟是誰呢？是周一、周二其中的一個嗎？他又是如何掩人耳目的呢？

（腦袋轉一下，再去P.193看答案！）

失蹤的小商販

　　貧瘠的小鎮上有一個火車站，每週都會有固定兩趟火車從這裡經過，每到那時，火車站周圍就會熱鬧非凡，小鎮上的小商販們不會錯過這個發財的好機會，他們將籃子裡裝滿香菸、啤酒、紙牌和各式各樣的小吃，然後總能銷售一空。

　　周一也是眾多火車站小商販中的一個，他家裡很窮，有一大堆的兄弟姐妹，所以他的衣服和褲子總是舊的不能再舊，破的不能再破了。他多想穿上一套嶄新的衣服，那樣他就可以在姑娘們的面前抬起頭來一次。

　　每週兩次的火車進站時間又到了，這一次火車上載著的是服役的士兵，周一準備好了香菸和小吃，隨著人群擠進了車站，然後消失在人群中。

　　誰能想到一個大活人會平白無故的消失呢？而周一就在這一次兜售商品的時候消失了。直到深夜也不見人回來的家人們前去火車站尋找，可是他們只找到了被遺落在地上的周一的衣服、褲子、鞋，還有那個裝著小商品的貨籃。

　　大家不明白周一是如何消失的，他們發現籃子裡的貨品少了很多，但是在褲袋裡和籃子裡卻一個錢也沒有找到，如果是遇見了搶劫，為什麼貨物沒有被拿走？如果是周一離家出走，他為什麼又脫了衣服扔在地上？周一到底是因為什麼消失的呢？他去了哪裡？

　　（腦袋轉一下，再去P.194看答案！）

偽造的日記

　　小小周的國語老師要求班上的學生在三十天寒假的時間裡，每天都要寫一篇日記或者短文。這樣堅持下來，整個寒假過後，每人都應該有一個寫滿了的作文本。

　　小小周可從來不是一個聽話的孩子，想讓他每天按時完成作業那簡直就是不可能的事情，眼看著假期就要結束了，小小周的作文作業還是

一頁也沒有寫呢！

為了應付老師的檢查，小小周在開學的前三天，開始了他的「作業突擊」，僅用了兩天的時間，小小周就把三十篇日記給搞定了，當然這也不是一項輕鬆的任務。

讓小小周沒想到的是，就在作業交上去的第二天，小小周就被國語老師叫到了辦公室，被要求作業需要重新完成，理由是這些日記並不是按照要求，每天寫一篇寫出來的，而是以應付為目的，在短期內趕出來的。

小小周就覺得奇怪了，無論是在內容上還是日期與天氣的核對上，他幾乎都做了謹慎的編排，應該可以說是滴水不漏了，國語老師怎麼可能知道「日記」是「趕」出來的呢？所以小小周還很嘴硬的否認，但是當國語老師指出原因所在時，小小周就再也沒有話可以反駁了。

國語老師憑什麼肯定，小小周的日記不是一天一天寫出來的呢？

（腦袋轉一下，再去P.194看答案！）

失算的賊

　　一個窮光蛋很容易變成一個亡命之徒，小鎮中的周一就其中的一個，貧困折磨著他，讓他的生活無以為繼，周一終於咬緊牙關，準備搶一次銀行，然後從此遠走高飛，四處流浪。

　　周一夾著一個黑色的手提箱，裡面裝滿了從銀行帶出來的鈔票。情況有些不妙，後面已經有員警在追他了，但好在周一事先有周詳的安排，一切還盡在掌握之中。他飛奔到那個熟悉的街角，飛快的把錢藏到第五個下水道裡面，他會在「出口」等著這些錢的。

　　而後周一拿出他暫時的藏身法寶——一個6英尺長的、手指粗的塑膠管，和一個類似氧氣呼吸器的、把整個嘴罩起來的東西。他利用這兩個，就可以在水下呼吸啦！周一飛身一躍，跳到了河裡。這樣果然躲避了警方的追逐，員警封閉了所有的街道，翻遍了整個小鎮也沒找到周一的影子，沒有人能想到周一就藏在他們腳下的小河裡。

　　按照計畫周一應該在警方放鬆了警戒的時候拿著排水口排出來的錢浮出水面，然後逃之夭夭。不過故事的結局卻並非如此，倒楣的周一並沒能再次浮出水面，第二天，有人在河的下游發現了他溺水而亡。

　　周一的計畫中，應該有一條可以幫助他在水下呼吸的塑膠管，並且他也的確拿著這條管子下了水，這條塑膠管是完好的，沒有破損也沒有堵塞，可是為什麼周一還是被淹死了呢？問題出在哪裡了呢？

　　（腦袋轉一下，再去P.195看答案！）

偽裝未遂

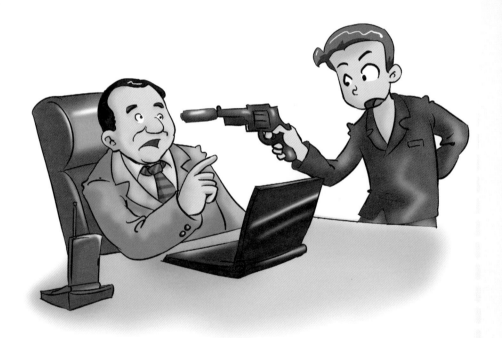

　　工作了一年的周一被人收買，對方請他殺掉雇用他的老闆。

　　周一握緊了藏在袖子裡，裝了消聲器的手槍，敲響了老闆辦公室的門。老闆自然是對周一毫無戒備，他正坐在那裡，喝他的早餐咖啡。

　　周一掩上門，拿著槍來到老闆椅子的左邊，趁著他低頭看文件的時候，瞄準頭部，然後輕輕地「噗」的一聲，子彈從左太陽穴穿過。一切都神不知鬼不覺。

為了造成自殺的假象，周一把事先仿製好的遺書放在了老闆的桌面上，然後清理現場，他把手槍塞到被害老闆的右手裡，並把他的食指擺放在扳機位置，這一切加在一起，才用了不到一分鐘的時間。

　　接著周一假裝慌張的報了警，周一自以為做的萬無一失，可是警方經過一番勘察之後，立即就將周一給抓獲了。問題出現在那份遺書上嗎？不對，那份遺書以假亂真，幾乎可以騙過老闆本人了。那真相是如何被警方發現的呢？最大的漏洞在哪裡，你知道了嗎？

（腦袋轉一下，再去P.195看答案！）

監守自盜的珠寶主人

一個寒冷冬日的清晨，一名警官接到報案，報案的人說他們家遭到了入室偷竊，遺失了一顆價值連城的寶石。

類似性質與嚴重程度的案件以前在這個小城裡從來都沒有發生過，所以員警們非常的重視，他們第一時間來到了現場，也就是報案者的家中，凍壞了的警長們都很高興屋子裡如此溫暖。

報案的是一對新婚夫婦，他們放在保險櫃中的一顆有鴿子卵那樣大的紅寶石遺失了。根據這對夫婦的描述，他們認定賊是從房間的一扇窗戶中進來，然後從另一扇窗戶溜走的。那位新郎官這樣說：「我堅信他是像我們推測的那樣做的，因為當我們早晨起來時，發現兩扇本來關著的窗戶是敞開來的，接著我們才發現保險櫃被打開了，寶石不見了！」新娘子也很贊同她丈夫的話，不住的點頭稱是。

事情似乎是再簡單不過了，其他的警長都同意了這對夫婦的推測，可是有一名新來的警員卻對著夫妻二人說：「別再說謊了！根本沒有人來偷走寶石，窗子是你們自己打開的，為的就是迷惑我們吧！」

這對夫婦惱羞成怒的大聲質問：「你說是我們自己偷了寶石，難道有什麼證據或者是依據嗎？」

那名警員笑著說：「依據當然是有的。」警員說出了他的依據，所有的人都豁然開朗了，那對夫妻也因為企圖詐騙而被起訴。不過那名警員是如何知道真相的呢？

（腦袋轉一下，再去P.195看答案！）

最會投機取巧的「殺手」

　　人人都認為王宮是個安靜、莊重、祥和的地方，是他們國王的家，可是王宮中往往也是殺戮最多的地方，權力、金錢足以吸引了數以萬計的殺手前來「工作」。周一是一個醫生的兒子，他祖祖輩輩都是醫生，他的爸爸是專門為王宮中的人治病，備受信任的老臣。周一因為父親的關係，對於這個王宮瞭解頗多。

　　就在最近，手頭缺錢的周一為自己找了一個特別的「差事」——謀

殺親王。周一知道親王一向與王子不和，於是周一主動向王子請纓幫助王子謀殺親王，他勸王子不要管他用什麼方法，但他向王子保證，自己一定做得滴水不漏，至於酬金，周一當然沒有少要。

就在王子點頭之後的沒幾天，那個親王真的在一次狩獵過程中意外身亡了，對外宣布的是疾病致死。得手後的周一來找王子，希望拿到剩下的酬金。可是周一沒有想到，狡詐的王子竟然言而無信，不僅拒付酬金，還卸磨殺驢，反咬周一一口，向國王檢舉了周一。對於王子的行為周一自然是無比氣憤的，但是他並不害怕，他還等著看接下來的好戲呢！

國王聽說周一與親王的死有關，自然會毫不客氣的追查到底。不過結果卻大出王子的所料。幾乎所有的證據、證人，都能證明周一是無罪的。現在所有的人都相信王子是在捏造謊言，而周一是無辜的那一個人。

明明是周一與王子密謀好了的暗殺，並且親王也的確死了，那周一是利用什麼方法，瞞過了所有調查者的耳目的呢？難道他真的做的毫無破綻嗎？

（腦袋轉一下，再去P.196看答案！）

森林誤殺

一位父親帶著他八歲的寶貝兒子上山打獵，身為一名普通的狩獵者，能打到三五隻野兔已經是不錯的成績，如果運氣好、技術也不錯的話，或許有人會逮到幾隻山雞。但是這對父子今天的收穫可不只這些，他們滿載而歸，野兔、野雞，就連孔雀都是他們的囊中之物，他們甚至還射殺了一隻小野豬崽。

別誤會了故事的時間，這可不是在古代或者是任何缺少野生動物保護法的年代，他們射殺了孔雀和野豬，那當然是犯法的！所以父親正帶領著兒子，小心翼翼地躲避著山林管理員的視線。

不過那名父親應該能猜到才對，山林管理員在山裡待的時間長了，他們的眼睛就像鷹一樣銳利，耳朵就像狼一樣靈敏。簡而言之，父親、兒子還有他們的寶貝獵物被管理員發現了。

射殺野生動物在當地是嚴重的觸法行為，即便是不被拘留，罰款也足夠一個像那位父親那樣貧窮的人傾家蕩產了。為了能博得管理員的同情，盡量減少一點罰款，父親不得不對著他們說謊。「真抱歉先生們，

射殺這些動物並不是我的本意，實際上這些動物並不是我射殺的，而是我的兒子誤殺的。您知道這個年紀的孩子，他們整天玩玩具槍，結果練得槍法比我還準！他把牠們當成了山雞和野兔，還沒等我出口制止，這些動物就已經倒下了。」

　　未成年人在法律上總是受到保護，把事情推在兒子身上，至少能保證沒有人會去坐牢，父親緊張的盤算。可是沒想到管理員卻絲毫不買那位父親的帳：「很明顯你是在說謊，先生，射殺這些東西的不可能是你的兒子。」

　　為什麼管理員如此肯定射殺這些動物的不是兒子，而是爸爸呢？你知道管理員是怎麼判斷的嗎？

　　（腦袋轉一下，再去P.196看答案！）

說錯話

　　深夜的街角發生了一起蒙面搶劫的案件，所有街道都已經被封鎖，所以匪徒一定還在這一街區內。而員警們現在要做的，就是挨家挨戶的逐一盤查。

　　這裡奉勸所有人在做過壞事以後一定要謹慎回答員警們提出的每一個問題，如果可以保持沉默那就再好不過了，等你的律師來了，編好所有謊言以後再回答他們不遲。否則一旦說錯了話，所有的計謀可都前功

盡棄了。因為一句話被抓的人可不佔少數。

言歸正傳，員警盤問到一個留著大鬍子的酒鬼家裡，他們問酒鬼：「剛才，就在半個小時以前，發生了一起搶劫案，你當時在做什麼？」

酒鬼一副從熟睡中被吵醒的樣子，他大聲嚷嚷著：「搶劫？搶劫關我什麼事？老子一直在睡覺，當時我大概還在做夢呢！」

員警避開酒鬼身上的酒氣，繼續問道：「那你有沒有聽見什麼聲音，或者覺得有什麼人可疑？」

酒鬼表現出就要生氣的樣子：「喂！我看每個人都像好人，沒覺得有什麼可疑的。再說他們離我那麼遠，我怎麼可能聽到什麼？現在我要睡覺了，你們最好別來打擾我！」大鬍子說完就要關門，可是警員們卻將他團團圍住，沒錯，透過剛才的對話，警員已經證明他就是那個搶劫犯，你知道警員們是根據什麼斷定犯人就是這個大鬍子的嗎？

（腦袋轉一下，再去P.196看答案！）

計程車上的兇案

周一是名計程車司機，他今天遇見一件十分倒楣的事。是因為乘客坐車不給錢嗎？沒有那麼簡單！他的乘客永遠不能下車了！事情是這樣的，周一在某酒吧門口載了兩位客人，上車時周一恰好注意了兩人的大概相貌，一位是留著兩撇小鬍子的瘦男子，另一位就是這個被刺死在車上的穿大衣的男子。兩個人一上車就報出了各自要去的地址，他們正好順路，之後他們就再也沒有對話，然後在小鬍子下車之後再向前開不到五分鐘，就到了穿大衣的男子的家。到了以後周一還以為這個男人睡著了，但是任憑周一怎樣呼喊，他都沒有醒來的意思。這時周一才意識到事情有些不對，於是他就急忙報了警，其實，這個人已經死去了。

探長推斷這個被害人與兇手一定認識，並且很熟，否則他們沒有可能共同叫同一輛計程車坐。這次的案件並不複雜，總結起來就是一個有小鬍子的男人（或者是為了偽裝，黏著假鬍子的男人），利用這一次與被害者搭計程車的機會，用一把匕首將被害者刺死在計程車上。

在經過一番調查之後只有一個人是最可疑的，那就是被害人的一個同事，他們因為生意上的事情始終糾纏不清，警方覺得只有他最有犯案動機，也只有他與司機描述的體形最相似，但唯一不符合的地方是他並沒有小鬍子。當然對於現代人一副假鬍子實在是太容易弄到手，隨便哪個賣化妝道具的地方都能找到這樣的東西。但是探長想了一想卻公布說，這個被警方懷疑的人一定是無辜的，兇手一定另有其人，為什麼探長那樣肯定那個人是無辜的呢？

（腦袋轉一下，再去P.197看答案！）

車禍中的陰謀

　　高速公路上發生了一起嚴重的撞車事故，兩輛小型轎車在轉彎的時候迎面相撞，交通警察急忙趕來，還好撞車的情況不是很嚴重，兩位司機都沒有受傷。兩輛小型車其中一輛是只有一個司機在駕駛，而另一輛是個司機帶著一名老年乘客。可是等一下，為什麼那名乘客依然坐在車上一動也不動呢？

　　交警與那名司機走上前去，試圖喚醒老年人，不過很不幸，他已經逝世了。

　　「你與死者是什麼關係？剛才正要去哪裡？」後來趕到的員警尋問載著老年乘客的那個年輕人。

　　「他是我的叔叔，我在國外留學回來，他邀請我去家裡做客，所以

我們正在通往他別墅的途中。」年輕人回答。

「與你上車的時候他的身體狀況怎麼樣？你知不知道他有類似心臟病類的疾病？」員警又問。

「他剛剛上車時看起來還十分健康，他甚至要求自己開車門，就在事故發生之前他還剛剛和我講過話。我知道他患有心臟病，但他控制的一直很好。」年輕人又回答。

「你在國外做什麼？你的叔叔是做什麼的？」

「我在國外讀藥劑學，叔叔做了一輩子的生意，他對我很好。」年輕人看起來有點傷感。

法醫的檢查這時也得出了結論：老年人死於心臟病，可能是因為受到車禍的驚嚇刺激所致。員警也同意了這一說法，一定是這場車禍導致了老年人心臟病突發，他的逝世應該與任何人無關。

可是這時，那位最初試圖喚醒老人的交警卻提出異議，他再次仔細觀察了坐在車上的老人的姿勢，然後肯定的說，那名年輕人是在說謊，這位老人在撞車前已經去世了！交通警察看到了什麼，為何如此判定呢？

（腦袋轉一下，再去P.197看答案！）

毒蛇陷害

　　把毒蛇做為寵物並不是一件很容易的事情，你得花大把時間去照料它們，得定期幫牠們修整牙齒，得很仔細的控制溫度以保證牠們的體溫，還得飼養一些小雞和小白鼠，因為毒蛇大多不吃死的東西。想飼養牠們你還得做好心理準備迎接你的鄰居看你的怪異眼神，還得考慮到你以後的女朋友／男朋友會不會介意自己伴侶養著世界上最邪惡的動物。

　　周二就養著一條渾身漆黑的劇毒的蛇，他本來應該是個很受歡迎的鄰居，現在就因為這條蛇，鄰居們都躲著他，好像他會突然間咬人一口一樣。這樣也好，周二本就不喜歡無謂的熱情和打擾。

　　不過周二怎樣也沒想到，他的蛇竟然會害他捲入一起殺人案當中。周二生意中的對手在野炊中被一條蛇咬傷，因為血清稀有，再加毒性太大，那個人當場死亡。現在，員警調查的結果中，所有不利的因素都指向了周二，證明他很有可能就是兇手。首先周二有殺人動機，野炊一開始周二的確在場，不過就在死者被咬的同時，周二就藉口身體不適駕車離開了，時間上，警方有理由相信周二是急著將蛇運回家中。

　　現在警方來到周二的住所取證，他們將就周二的這條蛇的毒素與死者體內的毒素進行比對，如果符合，那周二將被當作主要嫌疑人被起訴。

　　檢驗結果很快就出來了，讓人不願相信的是這兩種毒素果然是來自同一種蛇，並且這種蛇是十分罕見和稀有的，這不可能是一個意外事件。但是周二也的確是無辜的，他不得不懷疑這些警員的智商了，因為很明顯的，周二不可能用這條蛇犯案，你知道這是為什麼嗎？

（腦袋轉一下，再去P.197看答案！）

歌劇院火災

　　為了給自己製造不在場證明，迪克這是第二次來看這場話劇，話劇的內容他在上次觀看時已經熟記於心了，驗票進來時他也和那位驗票員朋友打了招呼，一會兒等話劇結束，他還要跟那個驗票員朋友道聲再見。有人看見他進了劇院，又有人看見他在散場時出了劇院，他瞭解整部劇的內容，這樣迪克的不在場證明就很完美了。

　　劇碼剛剛上演，迪克看了看自己的錶，預估時間差不多，該是「行動」的時間了。迪克輕輕彈掉手中的菸頭，從側門溜了出去，大約過了一個小時，迪克同樣從那裡溜了回來。看起來一切都很順利，他又回到剛才的位置坐了下來，該死他坐了一屁股的水，哪個冒失鬼把水或者飲料灑在他的座位上了！

　　迪克把屁股挪到一個旁邊乾淨的座位上，他開始恢復自信和冷靜，再過二十分鐘，話劇如期結束了，迪克出來和那位驗票員朋友說了再見，看起來那個驗票員朋友還想再問他些什麼，可是迪克一點也沒有心情和他閒聊。驗票員看見他在散場時出來了，

這已經足夠！

　　面對員警的盤問，迪克一點也沒有表現出慌張的樣子，昨天晚上鉅款失竊，可是這與他有什麼關係呢？他去歌劇院看表演了，驗票員可以為他作證！他知道話劇的全部內容，這也能證明他途中絕沒有離開。

　　「中途你就沒有離開過，或者有沒有注意到周圍發生過什麼小事情？」警官不依不饒的追問。

　　迪克假裝努力回憶了一下，而後他想起自己椅子上的水「我想起來了，昨天有個冒失鬼將飲料灑在了我的座椅上，到現在我的褲子還沒全乾呢！」迪克還想再幽默一點，但是警官的手銬已經把他銬住了，他就是那個偷竊鉅款的人，但是員警是如何知道的呢？迪克錯過了什麼？那灘水是什麼？

　　（腦袋轉一下，再去P.198看答案！）

潔西卡

　　潔西卡是與周一「相識」了多年的筆友，兩人在信中互相鼓勵，彼此傾吐心事，周一親切的稱潔西卡為芝芝，但實際上周一與潔西卡從沒見過面，也沒有郵寄過照片，是潔西卡堅持這樣做的，因為她說心靈的溝通與相貌無關。

　　但見面的日子終於還是被周一等到了，兩個人又不能永遠在靈魂世界中相愛，他們總歸是要見面的。

　　周一接到最後一封潔西卡的信是這樣說的：「我最親密的朋友，我們相見的時間就要到了，可是在這之前我們已經深深相愛。你說你和我一樣並不在意對方的容貌，我希望你是真心這樣想的。上午九點，我將手拿一份當日的報紙，捲起它，在圖書館門口等你，你會很容易認出我來，希望我們仍會繼續相愛下去。」

　　周一比約定的時間提早到達了，他像覓食的野獸一樣，四處尋覓著他的潔西卡，拿著當日報紙的人很多，但將報紙捲起來的人卻一個也沒有，看來他的潔西卡還沒有來。就在周一感到有些著急的時候，一個手拎著小皮包的年輕漂亮的女士從周一的眼前走過，周一的目光很自然的被她吸引了，周一想如果這就是他的潔西卡該有多好，不過令人遺憾的是，那個女士手中並沒有任何報紙。

　　漂亮女士似乎注意到了周一熱情的目光，她停下來，好像在考慮要不要回過頭把自己的電話號碼留下。不過就在這時，周一的「潔西卡」也出現了，和剛才的那位女士相比，潔西卡的相貌實在是讓人不敢恭

維，她矮矮的，拎著一個和她不相稱的大包包，可是她的手裡的確拿著一份捲起的當日報紙。

　　周一不是一個不守約定的人，他快樂的朝那位矮個子女士走去，可是等一下，周一突然折回來追上剛才漂亮的小姐，對她說：「我知道了！她不是潔西卡，妳才是我要找的潔西卡。」

　　漂亮女士轉過頭來，她承認了周一說的沒錯，可是她搞不明白，周一是怎麼知道的呢？

（腦袋轉一下，再去P.198看答案！）

唇齒之間

　　每到年底，像周家這樣的大戶人家都要進行大規模的打掃、祭奠、宴請等等活動，人手不夠用，就要找一些臨時工。做臨時工的大多是窮苦人家的年輕女孩子，她們手腳俐落，心眼靈活，也不叫人討厭，所以很受雇主們的歡迎，但也有一些女孩子愛貪小便宜，只是因為她們太窮了！

　　周家在今年就發生了這樣一樁事件，早餐剛剛煮好的十個雞蛋中，竟然被偷吃掉了三個。三個雞蛋雖然是小事，但是周家不能允許這樣貪婪的幫傭混在一些勤勞的人中，他們必須找出那個偷吃的人。

　　好在雞蛋剛剛煮好就發現變少了，這說明偷吃者一定還沒來得急刷牙，她們的牙齒中，一定還有雞蛋的殘留。於是周家的二公子周二集合了全體幫傭，一共十二個人，偷吃者就在她們當中，不過接下來該怎麼辦呢？周二卻有點煩惱了，難道自己要分別與十二個女孩接吻，然後嚐嚐她們誰的嘴裡有雞蛋的氣味嗎？或者是讓十二個女孩依次張開嘴，周二像牙醫一樣湊過去，聞聞裡面的氣味？這兩種方法好像都不太雅，但除此之外還有什麼好的辦法呢？

　　（腦袋轉一下，再去P.198看答案！）

就在隔壁

　　周二小心翼翼的拉上窗簾，用最驚訝的語氣對周一說：「你瘋了？我們就住在他們的對面？這不等於送上門去嗎？」

　　周二與周一因為賭博在高利貸那裡欠下了一大筆錢，可是至今他們仍然無力償還，沒有辦法兩個人只好四處躲著那些放高利貸的人。可是這一次周一太瘋狂了，他竟然把他們的住所安排在了那些高利貸的對面。

　　周一看見周二緊張的表情，神秘的一笑：「別擔心弟弟，你難道沒有聽說過那個著名的悖論嗎？」

　　周二心不在焉：「什麼悖論？」

　　周一回答：「危險與安全的悖論，最危險的地方就是最安全的地方，因為人們永遠都會忽視他最常見到的事情。想想吧！他們可能會四處尋找我們，但是他們怎麼會想到來對門搜查線索呢？只要我們每一次出門都做好偽裝，他們就永遠也不會識破我們！」

　　周二心想周一真是個膽大的傢伙，但周一所說的未嘗不對，如果他們足夠謹慎也許這的確是個辦法。但若此時他們住在這個城市的其他某個街道，以那些人的勢力，也許不用三天他們就要被搜出來了。

　　「哥哥周一真是個奇妙的人。」周二的心裡甚至開始這樣想。

　　咚、咚的敲門聲響了起來，周一、周二交換了一個緊張的眼神，半夜三更，會是誰呢？這個時候兩個人可都沒有偽裝，周一、周二點燃燈急忙尋找假鬍子和假髮，外面的人好像不耐煩了：「快點，別逼我們撞

門，別試圖躲躲藏藏，我知道你們醒著！」

聽到叫門的聲音兩個兄弟頓時傻了，他們認識那聲音就是債主的，那些人一定發現了周一和周二，看來這一次他們無處可逃了！

「好哇！原來是老朋友！」長相兇狠的債主露出玩味無限的神態，這表情讓他更顯陰森。

被逮到的兩個兄弟免不了要遭受一頓毒打，不過在被打之前周二還是壯著膽問了債主：「你是怎麼獲知我們藏在這裡的呢？」

（腦袋轉一下，再去P.199看答案！）

許願池被搜身

　　剛剛從路人那搶來一個金鐲子的周一急於把這個金鐲子藏起來，只要這個鐲子不在自己身上那就是沒有證據，沒有證據就是沒有犯罪！周一可以一口咬定是對方認錯人了！不過在這樣繁華的大街上要把這個鐲子藏到哪裡才安全呢？周一的眼前一亮，許願池中的少女雕塑好像在朝他招手。

　　周一悠閒的在許願池旁坐了下來，一轉眼，一中年婦女氣喘吁吁的

向周一跑來。周一當然解釋說是認錯人了，他讓婦女搜了身，結果是他身上沒有婦女要找的東西，事情就這樣簡單的被擺平了，周一對自己的聰明有些沾沾自喜。

半夜，周一帶上手電筒來到了白天的許願池，他跳到池子裡仔細尋找，白天他就是把鐲子扔到了池子裡才躲過那個尾隨他的婦人的，沒有人會想到池子裡會有一個價值連城的鐲子，所以周一相信鐲子一定還在這裡。果然，他的雙手摸到了一個堅硬的圈狀物，周一把它裝進褲子口袋裡，輕盈地跳出了許願池。

不過周一並沒能回家，他剛從池子裡出來，一群員警就將他團團圍住了。周一想不明白，自己藏鐲子的時候應該沒有人看見才對，即使有人看見，為什麼不當場或者在下午、晚餐的時間去他家裡將他抓獲，而是在這裡守到半夜呢？

（腦袋轉一下，再去P.199看答案！）

無頭屍案

　　員警接到一位妻子的報案，妻子說他的丈夫張某，在社區附近的花園被謀殺了。員警趕到現場，果然看見一具屍體，屍體的頭被砍了下來不知去向，就連身體也被摧殘的面目全非。員警彷彿記得以前曾在其他城市的報紙上見過一模一樣的手法，難道是那個兇手來到了這個城市？他隱約覺得這個案件並不簡單，所以找來了他的朋友——偵探周二來幫忙。

　　周二也很快來到了現場，他看見哭得傷心欲絕的被害者妻子，想了一想，然後冷冷的說：「案件也並不是十分複雜，現在急需找到死者的頭部，然後核對死者的身分。兇手一定是一個變態的殺人老手，他必定已經逃走了，不過慢慢的我們會抓到他的！」

　　那位員警聽了周二的分析感到很奇怪，這樣草率結論可不是周二的風格，什麼「已經逃走、慢慢再抓」更不像是周二說出來的話。

　　不過那位被害人的妻子聽了周二的話卻好像寬慰了不少。

　　很快，就在第二天，一名男子就向警方報案，說他發現了被害人張某的頭部，請他們迅速趕去。偵探周二與他的員警朋友一同前往，他們看見那顆頭被丟在荒蕪人煙的河岸上，經證實果然就是張某的頭。

　　周二立刻宣布，讓員警將張某的妻子和這個發現張某人頭的男子抓獲，一定是這兩個人串通害死了。被抓的張某妻子和那名男子很快就對自己的罪行供認不諱。有了周二的幫忙，員警朋友的辦案效率簡直快的沒得說，但是他很好奇，周二是如何發現那個妻子的秘密的呢？就在周二第一次看到死者身體的時候，他就對被害人的妻子起疑心了嗎？

（腦袋轉一下，再去P.199看答案！）

蒸發掉的金手錶

　　迪克連做夢都想發大財，在一個朋友的鼓勵下，迪克決定狠下心來搶一次。迪克把目標鎖定在一個不算繁華街道上的高檔珠寶店，珠寶店裡的服務員大多都是女性，這有利於迪克應付意外。

　　炎熱的夏天，珠寶商店的窗戶和門都大開著，店裡還是有幾位顧客的，迪克來到二樓，直接要求挑選最昂貴的金手錶。服務員看他的打扮

169

與舉止的確像是有錢人家的公子哥兒，所以並沒有起疑心，迪克看過這些手錶到窗邊抽了一根菸。不過很快店員們就發現問題了，這些金手錶看起來總有點不對勁，服務員仔細一看，不得了！不知什麼時候，那些昂貴的金手錶竟然都被換成了假貨。

迪克一定是最先被懷疑的，好在迪克掩飾得很好，「小姐們？難道妳們會認為是我偷走了妳們的手錶嗎？那麼現在我就在這裡，並且剛才我也沒有出去過，你們儘管來搜我的身好了！」

服務員對迪克進行搜身，果然什麼也沒有搜出來，一點可疑的地方也沒有，所以服務員只好把目標轉向了其他的顧客。奇怪的是，在其他顧客身上也沒有搜出昂貴的金錶，難道金錶蒸發了嗎？

這時，剛才在一旁一直默不作聲的男服務員周二開口了，他說偷金錶的人就是迪克，他是怎麼發現的呢？迪克偷的金錶不在身上，這麼短的時間他把金錶藏到哪裡了？

（腦袋轉一下，再去P.199看答案！）

解答
The Solution

吃「毒藥」的孩子

小小周裝出一副淚眼汪汪的樣子，他說：「媽媽，我不小心打破了兩個碗，我害怕妳回來以後懲罰我，所以我把那些『毒藥』都吃了，我是不是就要死了？」媽媽當然知道小小周在說謊，誰會蘸著麵包吃「毒藥」呢？不過媽媽還是被小小周的話給逗笑了，面對這樣一個小孩，她怎麼還能生氣呢？

最會偷懶的作文

標題：我的一天

一篇作文，兩眼發呆，三餐不思，四肢無力，窗外五彩繽紛，腦袋六神無主，七手八腳逃到九霄雲外，心裡十分高興！

最crazy的造句

天真──今天真熱，我出汗把全身都濕透了。

格外──學生最好不要把字寫在畫好的格外。

咬文嚼字猜動物

牠們還是怕的要命，因為「布（不）怕一萬，紙（只）怕萬一」，牠們怕的一個是「一萬」，而另一個是「萬一」。

會錯意

原來小小的周二誤會了，他飛奔回家找到哥哥，對哥哥衝口而出的第一句話就是：「不好了哥哥，『道德』丟了，而他們懷疑是我們偷的！」

「神婆」傳話

周一面朝著大家說：「我叫那個神婆下去告訴天神一聲，這個女孩太醜陋了，過幾天等老神婆回來再送一個更漂亮的給祂，」然後周一轉過頭，對其餘的幾個巫婆接著說「妳們幾個，誰要是著急或者不放心，我就把妳們也送下去，讓妳們和天神說個明白！」這樣一來，相信有天神的人真的等著那個神婆回來，可是日子一久，她怎麼可能回來呢，其餘幾個神婆也默不作聲，於是大家就都明白是怎麼一回事。

公主的三道難題

周一回答說：第一，把一顆石頭扔進大海，海就是石頭從水面到水底的深度。第二，妳在一個地方原地踏步，地球就會載著妳走上一圈，只要二十四個小時就可以了。第三個問題嘛，天上的星星一共有9999999顆，如果誰能數出它們，證明我的答案是錯誤的，那麼我甘願被砍掉腦袋。這樣的回答讓別人挑不出一點錯，在場的所有人包括公主也沒辦法反駁他。

不一樣的解夢

　　第二個先生說：「你夢見自己在山崖上耕地，這應該預示著你會『高種（中）』啊！大晴天打傘寓意著你是有備而來；第三個夢境更好啦，前一場戲落幕，那不是說明你等的好戲就要上演了嗎？」

小氣鬼的期待

　　「因為我猜，那時您的雙手是不會空著的，它們要拿著禮物，所以一定不方便開門！」小氣鬼回答說。

難以滿足的要求

　　周二說：「鑽石的價錢不貴也不便宜，不是1位數，也不是2、3、4、5……位數，總之不是一個可以說出來的價錢。妳過幾天就可以來拿貨，不過不是今天，也不是明天，不是星期1、2、3，也不是星期4、5、6，更不是星期天，不是一年中的前六個月，也不是後六個月，總之不是一個大家度量之中的日子。妳到了那天，拿著那些錢，然後我會給妳妳要的貨！」

中國點心

　　實際上這是四個字謎，謎底的四種小吃分別是：火燒（又叫燒餅）、雲吞（餛飩）、拉麵和開口笑。

喝馬丁尼的周二

「擁有黑色皮毛的狗」就是黑犬，所以酒保的答案是個沉默的「默」字，周二一聲不吭，低頭喝酒，他其實是用自己的舉動把這個答案給悄悄的演繹出來了。

安眠用的「藥物」

弟弟開心的回答說：「天哪！哥哥，難道你把它們當成藥丸了嗎？我給你的是用來塞住耳朵的耳塞啊！戴上它們就沒有人能吵到你了。」

畢業生的考試結果

「答」字上面是竹字頭，看上去和「个个」（「個」的簡體字）很像，中間一個人字，下半部分是個合，所以是「個個人都合格」的意思。

危險餐廳

女生想點的是乾豆腐絲和炸虎皮蛋，大家都簡稱它們叫「乾絲」、「炸蛋」，女生因為口音，卻讀成「鋼絲」、「炸彈」。

田地裡的小女孩

答案是「汗」字。夏天天熱，汗會比冬天多，太陽越曬越熱，當然不會把汗曬乾，可是一陣涼爽的風過後，汗水就自然消失啦！小女孩也

是透過觀察田地裡工作的農民，才想起這個字謎的。

醫生的啞謎

醫生伸出五根手指，是利用這五根手指的形態給大家猜了一個成語。五指中食指、中指、無名指三個比較長，大拇指與小拇指比較短，加在一起正是——「三長兩短」。這個詞是在古代棺材的構造上得來的，後來慢慢演變成為泛指人們發生意外的詞，這裡，醫生是在宣布這個病人沒救了！

小男孩的擔心

他說：「被割傷算什麼？但是想一想如果在腳上長出了一大棵玉米，那該有多麼的恐怖！」原來在英文中，Corn既可以翻譯成「玉米／穀物」，也有「雞眼」的意思。小周二不懂什麼是「雞眼」，不過他顯然能理解什麼是「玉米」！

聽話的財主

在「門」上寫了一個「活」字，加起來就是「闊」。設計師推斷，喜歡豪華、氣派的周一是嫌這個門太小了，不夠大器，於是要求闊門。財主一聽，果然覺得有理，當然立即叫工人開始闊門。

妙計

「我只是想請您幫我找到她，您跟我說幾句話就行，因為當我在和

其他的漂亮女孩講話時，她百分百會立刻出其不意的冒出來，每次都是如此。」老周一臉委屈的解釋說。

三個字謎

三個人的謎語，謎底都是相同的：一半是「魚」，一半是「羊」，加在一起是一個「鮮」字。周一和周二沒有直接把答案說出來，而是編出了同樣謎底的另外兩個謎語。這樣的回答不僅有趣也給了對方一個展示才華的機會，在古代酒席上是很體面的回答謎語的方式，古人也叫射履。

小王子與小美人魚

謎語的答案是「日」字，他讓小美人魚猜的是黃昏掛在天邊的太陽。

懂中文的俄羅斯天才

在俄語中「幫助」一詞，有一種語法是помоки（те），它大致的讀音與中文的「幫忙」是一樣的，中國人在說幫忙，而周一卻聽成了「помоки（те）」，湊巧的是兩個意思差不多都一樣，可以說是有趣的巧合。

特別的眼睛

「Do you see any green in my eye？」這句話的意思是：「你以為

我是好欺騙的嗎？」而不是周二想像的「你從我的眼睛裡看見綠色了嗎？」這種情況下，周二回答說：「是」當然只會火上加油。

書信與零用錢（一）

過了幾天，前任女王收到了一封小周一的來信，奶奶看了這封信覺得又好氣又好笑，信的內容是這樣的：

「親愛的奶奶，您的教導很有用，我已經從您的話語中得到了啟發，學會了抓住機會去賺錢。我把您寫給我的信賣給了一位收藏家，他出的價格足夠我買五副棋子。感謝您的餽贈……」

書信與零用錢（二）

周二在回信中寫道：

「奶奶，您在信中所說的，把這封信賣掉可真是個賺零用錢的好方法。我驚訝於您是怎樣想到這樣精彩的主意的，而我在此之前竟然從沒想過可以有這樣的事情。」

你明白了嗎？如果奶奶不在信中提起「賣信」這件事，周二是不會想到那樣的辦法，前任女王一定後悔自己為何那樣多嘴！

小橋冒險

哥哥看的是馬戲團的演出，他從連續扔球的小丑那裡得到了啟發，將兩個球在兩手中交替著扔來扔去，始終保持了手中只有一個球，所以就這樣將兩個珊瑚球「扔」過了橋。

很熟悉的「陌生人」

弟弟說的那個是他父母生的，但卻不是他兄弟姐妹的人其實就是周二自己。而哥哥說的那個一年只上一天班又不用擔心被炒魷魚的人其實是聖誕老人。

特殊節日

司機是在騙大家的，車子根本就沒有壞掉，大家當然也不會生氣，因為他們很快就想起來了，今天是4月1日愚人節！

擅長「跳躍」的羊駝

在羊駝「跳」出了15公尺的圍欄之後，管理員、飼養員、經理們又經過一番討論，結果是他們同意將圍欄再增加5公尺。而牧場裡的羊駝們則在用飼料做賭注：「我賭在他們發現後牆那個缺口之前，他們會一直5公尺、5公尺的增加下去！」

原來羊駝們不是從圍欄上跳出去的，而是從牆角的缺口鑽出去的，飼養員們實在太「堅信」自己的「推理」了！

宣判後的寂靜

在一旁觀看的周二緊張的心臟就要跳出來，他實在不敢想像那些種種的可能性！不過謝天謝地，就在法官發怒之後，周一終於說話了，並且他說了一句讓所有的人都跌破眼鏡的話：「我當然聽清楚了，親愛的法官，我只是害怕別的人，尤其是那些誤會我的人沒有聽清楚您的宣

布。」

　　一旁的周二聽了以後又氣又笑，最多的感覺還是無言，他怎會有一個這樣愛耍寶的哥哥。

暴怒的白雪公主

　　白雪公主醒來，看見王子俯身過來，立刻抽出了他的佩劍將王子殺死了，然後公主說了一句臺詞：「上一次化妝成老奶奶騙我，這一次竟然化妝成帥哥騙我，我再也不會上當了！」原來可憐的公主被皇后嚇得再也不敢相信誰了！

落水的倒楣鬼

　　遇難者終於在大家的期待中甦醒了過來，他向漁民說明了實情：那個晚上，他乘坐的小船遭遇風浪，船吃水太深，情況很不利。不過經過船長的計算，說如果這艘船能減輕四百斤，那麼船就可以平安返航，所有的人把能扔的行李都扔進了大海，可是還差一百斤，船長只好拿來十根蠟燭，讓在船上的乘客抽籤，誰抽到那根半截的蠟燭就主動跳下海去，犧牲自己挽救他人。結果這名遇難者就成為了那個最倒楣的乘客。

三個怪醫生

　　三徒弟接著國王的話說：「國王你有所不知，師兄弟中的確我最有名，但醫術我是最差的。我的大師兄治病，總是在人們還沒發覺病情的時候就幫他們治好了，所以甚至沒有人知道大師兄是個醫生；我的二師

兄治病，都是在病情沒有惡化之前把病人的病就治好了，所以大家以為他只能治小病；只有我在病人病的十分嚴重的那個時期才能把病治好，所以大家說我救死扶傷、起死回生。」國王聽了三徒弟的話恍然大悟，然而當他想找到大徒弟的時候，大徒弟已經離開了，國王也沒有辦法繼續追查，因為大徒弟實在太沒名氣了，沒有人知道他長什麼樣子，去過哪裡等等。

不給假期的老闆

　　周一的老闆對他說：「親愛的周一你真的需要休息了！難道你忘了我在昨天已經同意你的請求了嗎？」

　　原來再聰敏的人，也有記憶力不好的時候。

尷尬的對話

　　周二此時恨不得找個地洞鑽進去，隔壁出來的是個陌生人，戴著耳機在打電話。看見周二出來了以後，又溫柔地對電話說：「我這就去樓下的餐廳找妳，老婆，我還會帶給妳一個超級搞笑的笑話！」

百步穿楊

　　周一面對著目標柳葉，然後向後一步、兩步、三步……等到五十步的時候，突然改變方向，又向前走了五十步，這樣柳葉就在他面前，他當然一下子就射中了！大家都知道他在耍賴，幸虧那個老和尚心胸寬廣，只是笑笑，並沒有利用自己的「武力」為難周一。

精神科醫生的測試題

那名「患者」被送到病房以後十分的憤怒，他大聲和周圍的「病友」們嚷嚷：「天啊！那個醫生根本就是個白癡！他問我兩個人，一個面朝向南，另一個面朝向北站立，他們能否看見對方的臉？他媽的當然能，因為他們完全可以是面對面站著的！白癡！被關起來的應該是他才對！」

竊賊也有難言之隱

露露坦然的回答：「因為我的確也是個小偷！我的包包裡面裝滿了宴會上的水果、點心、嶄新的免洗餐具和毛巾，還有蠟燭。如果被大家看見這些，我實在是太沒有面子了！」

魔鬼的詛咒

因為很不幸，大部分的判官們自己的頭髮也長長了，他們看不見東西，也無法裁決別人了，他們只好把魔法取消，另想一個別的辦法。

撒旦的圈圈

兩位判官想了一夜，終於想出了辦法，他們把八個小鬼套在一個圈子裡，然後在把其他9個圈子都套在這個圈子的外面。這樣每個圈裡的鬼的數目都是八個，魔法圈又可以自動看管這些鬼啦！

最大的影子

迄今為止，大家可以看見的世界上擁有最大影子的就是地球本身！整個夜晚就是地球的影子！

巨嬰之謎

小小周很肯定也很無辜的回答：「沒錯，就是河馬的孩子啊！」

中國象棋

小小周聽到的對話是這樣的：

甲：「昨天我的『馬』吃了你的『象』。」

乙：「哦，可不是，不過類似的錯誤我可不會再犯了！」

甲：「你得承認你的棋藝的確不怎麼樣，如果不信，我改天可以與你大戰300回合……」

聽到這裡同桌寶寶大笑了起來，公車上小小周只聽了前半句沒聽到後半句，甲與乙說的是中國象棋中的「象」和「馬」，而不是馬與大象。

豔舞灼眼

醫生並沒有在胡說，他說：「問題就在這裡，你在看電影時，如果記得眨幾下眼睛，那結果就不會這樣了！」原來那位鄉下人看得入迷了，眼睛眨也不眨，最終疲勞過度。

分開用餐的原因

　　老婆婆沒好氣的告訴周一，他們兩人為了省錢，一直在用同一副假牙，她還向周一抱怨，說她每一次都要等老頭子吃完飯以後才能開始吃，她覺得這很不公平。無論周一是感到失望還是感到好笑，總歸他絕沒有想到答案會是這樣的。

「海龜」兒子

　　父親反覆說的是：「孩子，你抱得我喘不過氣了！」

令人恐怖的名字

　　路人甲的名字是「出名」，路人乙的名字是「肥」，因為「人怕出名，豬怕肥」嘛！

字母斷案專家

　　周先生說：「哈哈，很顯然我的朋友們，『ET』需要出遠門，所以開走了它們的『UFO』。」

兩個王子的伎倆

　　周二在抓到鬮以後，「不小心」把它掉到旁邊的爐火中，這樣人們不知道紙條上的內容，只能把另外一張打開來看，另外一張是空白的，所以所有人都以為周二抓到的是寫著公主名字的紙鬮。

真正的貴族

　　第一個謎語的答案是「綿羊」，老國王去野外，看見了冰天雪地裡的綿羊就像是在天然的鑽石裡一樣，冬蟲夏草對牠們來說也和平常的草沒什麼兩樣，至於羊絨衫，當然沒有比牠們自己長出來的更正宗的嘍！

　　第二個謎語的答案是「蒼蠅」，老國王在參觀自己的廚房時看見了停在盤子上的蒼蠅，如果蒼蠅們願意，牠們可以在任何的地方睡覺，國王的菜也一樣逃不過牠們的魔爪。

五頭怪物

　　周二溫和的對那些大臣解釋：我們的手、腳不都是五個頭嗎？「異類」只是老國王信口胡說出來的。「助手」其實就是人們的手和腳。

國王的謊言

　　周二說：「國王根本就是一個虐待狂，他在用這種方法欺騙大家，他根本不會給任何人金子！」

　　老國王聽了這話眼珠一轉，急忙笑答：「哈哈，這可是我聽到過最離譜的謊言了！」他可不想讓大家都相信這是真的，這樣一來往後誰還肯送上門來挨打呢？為了證明周二的話是謊話，老國王只好給他一百兩黃金了。

最聰敏的女縣官

女縣官讓女僕往墨水瓶裡裝墨水，結果女僕裝的又快又乾淨，很顯然她經常幫助讀書人裝墨水，而大字不識的富翁是不需要裝墨水的。至於馬匹在被關了一夜後，第二天看見牠的主人又抬腿又拱鼻，顯得十分親密，而看見乞丐卻沒什麼反應，所以結果也很明顯。

放大鏡的侷限

樓下的周二看見露露在翻箱倒櫃感到十分好奇，露露把事情對周二說了之後，周二開心的大笑，然後他畫了兩條相交的直線給露露。原來周二是在告訴露露，放大鏡有放不大的東西，那就是角度「∠」。

雕像的特點

露露問：「難道你不喜歡帕格尼尼嗎？」

周二答：「不，相反的，我非常喜歡他，他是我的偶像。」

露露：「那你為什麼還要把雕像換掉呢？」

周二：「我覺得還是過一陣，等妳的技藝成熟了以後再把它放在這比較好，現在這個階段，我們最好拿雙耳失聰的貝多芬來代替它。」

不能如願

「其實我與你一樣很可憐他，」天使周二對天使周一說：「可是無論怎樣我們也不可以幫忙使他的生意興隆起來，這只能怪他選的行業不對，他是做殯儀館生意的。」

如此懲罰

　　天使周一的確是在懲罰那個小偷。小偷在保齡球館取得了奇蹟般的好成績，他自然想要四處炫耀，這樣一個窮光蛋是應該沒有錢去球館打球的，員警很快就會發現他的錢是偷來的。如果這個小偷可以忍住不說，那他就會逃過一劫，但是想想吧！對自己的光輝戰績守口如瓶將是一件多麼痛苦的事情。他這輩子打過最好的成績，卻永遠也不能和別人分享，這已經是很殘忍的懲罰了。

盲人分襪子

　　兩位老人把每一雙襪子都拆開，然後一人一隻，這樣八雙分下來，正好是每人四隻白襪子、四隻黑襪子。反正棉襪的大小都一樣，不過令人擔心的是，他們在穿襪子時，不要一隻腳穿白，一隻腳穿黑才好！

白金與白銀

　　露露懂得不多，不過對於珠寶露露也可以算是半個行家，她細心的解釋說，在硬度上，白銀比白金要軟的多，重量上白金幾乎是同樣大小的白銀的一倍，嬸嬸的戒指硬並且重，所以一定是白金的戒指。並且最重要的是，那枚戒指上有「Pt」字樣，所以戒指當然是白金的！

真假毛皮

　　除了用燃燒的方法，用肉眼觀察也可以看出毛皮的真偽，方法是將毛皮對著光線並觀察它的反光，反射出微弱的銀色光澤的才是真的毛

皮，而反射出強的白光或者是七彩光芒的很可能是假毛皮。

這一招果然學的有用，周二的嬸嬸從此可以得意洋洋的說出朋友的大衣是真是假。周二的叔叔也同意繼續追加投資，叔叔說因為周二的投資專案很有潛力，這其中也有一些是露露和嬸嬸的功勞呢！

不必害怕，那傢伙吃草！

看來那個熱愛研究動物的學生真的是太過入迷了，就算熟睡中也依然記得動物的特性。他被「怪物」嚇醒以後第一反應就是仔細的觀察那個動物，結果他發現牠長有角，並且牙齒扁平，「原來是個草食動物，那我就不用擔心了！」那名學生迷迷糊糊說出來的就是這句話，接著本來就沒有完全清醒的他又進入了夢鄉。

燈光師的粗心

燈光師首先打開開關A兩個小時，然後再打開開關B和C，十分鐘以後將C與A關掉，然後來到會議室，亮著的那盞燈自然就是沒有被關掉的B燈泡，然後燈光師再用手摸摸剩下的三個燈泡，燙手的一定是點了兩個小時的A，完全冷的是從沒有被點過的D，那個與B差不多溫度的，剩下的燈就是C啦！

西瓜告狀

說話間，農民老周從包袱裡拿出了三十多個瓜蒂出來。賊偷走了西瓜，卻把這些瓜蒂留在了田地裡，老周拿著三十多個瓜蒂與那些西瓜比

對，果然一一都對上，現在人人都相信老周說的話了，大家把那個可惡的偷瓜賊抓了起來。

有污漬的新裙

第二天一早露露就跑去了那家名品店，櫥窗裡的裙子果然不見了，取而代之的是一套女士套裝，露露看見套裝的褲子上也有一塊同樣的污漬。再走近，用手在櫥窗的玻璃上一擦，原來污漬是在櫥窗的玻璃上。

奇怪的體育比賽

集體後退著奔跑的比賽——拔河；用右臂跳遠的比賽——射擊；只有一個球員的球賽——鉛球。

縮短的鉛筆

周一拿來一支筆，在外星人畫的鉛筆的下面又畫了一支更長的鉛筆，然後對外星人說：「喏，這下子你的鉛筆變短了！我沒有折它也沒弄斷它，你可以帶我去你的星球了吧！」

誰聽力不佳？

老周的妻子白了老周一眼說道：「難道你認為是我聽不見你的問題所以沒有回答嗎？其實你每問一次我都有回答一遍！直到我回答了三、四遍你才聽見了而已！」

偽造的假象

小小周和寶寶在洞裡拿了一些蜘蛛網黏在洞口，然後又抓了一隻蜘蛛吊在洞口的網上，蜘蛛很自然的在洞口結起了網，當其他的小朋友來到這個洞口時，看見洞口的蜘蛛網，就認為一定沒有人進去過，所以把這個山洞忽略了。

改行

露露惡狠狠的回答：「演戲？哼！我再也不給你們演戲了！要知道我找到了更好的職業！幫你們表演一週乞丐你們才給我幾個錢？我扮成乞丐在街上走一天，大家給我的錢就快趕上我一週的薪水的兩倍了！」

人性化設計

周一對他的朋友說，你為他們建造一個有漏雨涼臺的普通屋子就行。至於窗戶，當然是符合要求的，因為它們在晴天時透光，在黑夜時看不見陽光；普通牆壁也是符合要求的，因為它們在夏天時就會很溫暖，冬天來了自然就會很冷；時而漏雨時而不漏雨的涼臺你也有了，在下雨的時候它就漏雨，不下雨的時候它就不漏雨。

建築師果然按照周一說的建造了那樣一棟房子，他沒有收取天價的費用，很坦然的告訴那些客戶，這是目前唯一能造出來的符合要求的房子。「黑手黨」們看出了建築師的聰明，也知道自己的要求有些過分，所以這樁事最終也就不了了之了。

只見署名

堅強的露露瀟灑的說：「看，誰在給我寫信時只寫了署名，沒有寫內容！」

史上最難斷的案件

兩兄弟得到的財產分配明明是十分公平的，但是他們都被心靈的貪慾迷惑住了雙眼，他們都幻想如果可能重新分配財產，那麼自己也許能從中獲利。女縣官則抓住了這一關鍵點，她巧妙的下令說，既然你們都覺得對方拿到的財產比自己的多，那麼很簡單，你們畫一份押，把財產交換一下就可以了。兩兄弟頓時傻了眼，這樣的結果是完全沒有想到的，而且這麼一來，他們反而覺得還是自己最初得到的那份財產多些，現在他們又開始後悔自己去告狀了。

三根牙籤

小小周答不出來這道題了，不過他也沒太擔心，他倒要看看寶寶是如何自圓其說的！寶寶此時笑的比誰都開心，因為她知道那條手帕就要是自己的了！她拿出三根牙籤，在桌子上擺了一橫兩豎──一個小小的「π」。

假鈔風波の明顯的謊話

露露拿著那名男子給她的鈔票說：「這張是本國的最大面額的紙鈔了，怎麼可能是我們找給你的呢？難道上一次你是用支票來付款的

嗎？」大家聽了都恍然大悟，人人都認為那名男子太可惡了，竟然想用如此拙劣的方法欺騙大家。

假鈔風波の總統的計謀

讓假鈔流入市場，總統的目的其實是要拉動百姓的消費，用這些假鈔刺激市民把錢花出去，這方法雖然有點瘋狂，但在緊急時刻還是非常有效的。

誰在說謊？

那名員警查過當天的飛行紀錄，被害人遇害的時候的確是有一架飛機恰好飛過。這樣一來員警就判斷出周二是在說謊，因為當飛機飛過時電視機的信號不可能不受影響，當時的電視機應該有很長一段時間的雜訊才對，而周二卻說他根本沒有注意到飛機，那是不可能的。

手銬傳達的資訊

警官與罪犯走遠後，周二問哥哥：「你是如何知道那位老者才是警官的呢？我一直以為警官是那個青年。」

周一溫和又不無得意的回答：「警官當然要把罪犯銬在他的左手上，你忘記了他們的位置了嗎？」

通常人的右手都比左手強壯、靈活，所以為了牽制犯人，員警會把自己的左手與罪犯的右手銬在一起，周一就是根據這個，判斷出老者是警官的。

沙漠之神

沙漠之神沒有說謊，沙漠之神解釋說，祂知道的那些，都是從祂觀察到的腳印中得到的資訊。腳印一深一淺，還有一個細細的柺杖印，所以步行的人一定是一條腿受了傷。另外駱駝的腳印又深又清晰，而且，受傷的人沒有坐在駱駝上，這又說明駱駝一定馱了很多的貨物，不能再馱人了。沙漠之神只是透過這些推測出了周一的情況，祂真的沒有見過周一。

佳釀裡的嫁禍

周一掰開杯子裡的一粒老鼠屎對大家說：「請大家看看它的裡面，除了表面有一些濕潤，裡面根本還是乾燥的，在酒桶裡泡著，哪怕一天，這粒老鼠屎也不會是現在這副樣子，所以它一定是趁著倒酒時被放進杯子裡的。一定有人嫉妒那名酒司受寵，所以出此下策。」

王子聽了周一的話如醍醐灌頂，差一點他就把自己最喜歡的酒司給殺了啊！那名酒司更是感謝周一的救命之恩。可是周一在解釋完之後一溜煙的就走了，他去哪裡了呢？哈哈，他當然是急著去洗手啦！

兇手的掩飾

周一、周二兩個人也曾互相懷疑過對方是兇手，但是這懷疑很快就煙消雲散了，因為他們找到了更可疑的人——老船長！三個死去的人中，另外兩個都有明顯的傷口，但只有老船長沒有，這說明他有假死的可能性。他捨不得離開這艘船，想把船佔為己有，他也有犯案的動機。

193

為了讓其他的人互相猜忌，放鬆對自己的警惕，老船長想出了這一招來，可是他沒想到，周一與周二彼此信任，又都有一個善於思考的大腦，再完美的掩飾，也露出了破綻。

失蹤的小商販

就在誰也不能得出一個合理的猜想時，周一的弟弟周二卻說他明白了！周二分析，可憐的哥哥一定是被列車上的服役兵抓走了。那些服役兵沒有錢買東西，一直嚮往一套新衣的周一一定是提議讓他們用外套和褲子來做交換，這就是為什麼舊的衣服被扔在地上，籃子裡的東西少了，卻沒有一分錢的原因。至於換上了軍裝以後，不幸的周一很可能是被當成了一個試圖逃跑的士兵，繼而被抓回了車上，周二相信熱愛自由的哥哥一定不喜歡當兵。

偽造的日記

小小周的國語老師是個細心觀察的人，她指出，不一樣的時間寫出來的日記，字跡應該是不一樣的，在不一樣的地點寫的文章，用的筆和墨水也應該是不一樣的。但是小小周的三十篇文章一共就用了兩支筆，並且還是一支沒有水了以後換的另一支。三十篇文章的字跡由一開始的工整，變得漸漸潦草，很明顯是在一天的時間裡越寫越沒耐心。

聽了老師的分析小小周再也無話可說，只好乖乖的受罰。

失算的賊

　　問題出在周一忽略了一個醫學常識，透過那樣長而細的管子，人是無法得到氧氣的，管子本身的容積已經大於了人體的肺活量，周一在水下，透過這管子只能吸入自己剛剛呼出的二氧化碳。搶銀行的周一一步算錯，結果葬身河底。

偽裝未遂

　　最大的漏洞就在手槍上，文中的細節你注意了嗎？周一是在左邊殺害了老闆，子彈也是在左邊穿過腦袋，但是被害人卻右手拿著手槍，並且扣著扳機，所以這很明顯是一個兇手做出的假象。並且被害人旁邊還放著剛被喝了一口的咖啡，如果一個人要自殺，要嘛他沒有心情喝咖啡，要嘛他一口氣喝完，試問，誰會在寫好遺書之後，喝一口咖啡再自殺呢？因此警方斷定，被害人一定是在喝咖啡的時候被什麼人打斷了，而在那一段時間裡，只有一個人來過老闆的辦公室，所以人一定是周一殺的。

監守自盜的珠寶主人

　　警員對那對夫妻說：「在這樣寒冷的冬天，外面的風如此大，如果你們家的兩個窗戶被打開了，你們應該立刻感覺到十分冷才對，而不是直到早晨才發現窗戶開了。另外假如窗戶是從夜裡就一直開著的，那我們剛進來時，就不應該感覺到那樣的暖和，所以，你們一定是在說謊。」

最會投機取巧的「殺手」

　　周一沒有露出破綻被人揭穿，是因為他根本就沒有進行什麼「暗殺」。身為醫生的兒子，他從父親那裡得到了老親王身患重病，活不多久的消息。碰巧，他還知道老親王想將自己的病情保密。於是周一想出了這一個投機取巧，搭順風車騙錢的方法，沒想到王子真的上當受騙，更沒想到王子竟然如此小氣和卑鄙。幸虧周一這一次得以瞞天過海，否則後果可真是不堪設想，不過周一回家以後還是挨了老爸的一頓毒打。這相當於拿老子的行業機密出去行騙，也怪不得老父親會這麼生氣。

森林誤殺

　　能夠打死野豬的子彈和槍，力量應該是非常大的，而管理員檢查了他們的槍隻和衣著，兩個人並沒有什麼防護。使用槍時會有一個很強大的反作用力，在槍和身體都沒有任何防護措施的情況下，一個八歲的孩子會在反衝的力量下被打脫臼的。小孩子根本無法獨自駕馭這種獵槍，所以那個父親一定是在說謊。

說錯話

　　大鬍子編造的口供出賣了他，最後一句他是這樣回答的：「他們離我那麼遠，我怎麼可能聽到什麼？」注意了，如果如大鬍子所說他剛才正在睡覺，那麼他是如何知道犯罪地址離他很遠的呢？所以這個大鬍子一定是在撒謊。

計程車上的兇案

就是因為周一說的「小鬍子」。嫌疑人從沒留過鬍子，並且與被害人很熟，兩人是同事，天天都見面，所以他不可能突然黏著假鬍子在被害人面前出現，那會立刻引起被害人的懷疑。還有一種可能就是，兇手在被害人死掉以後才黏上的假鬍子。但是計程車司機看見留著鬍子的人時被害人還活著，所以兇手一定不是那個死者的同事。

車禍中的陰謀

交通警察請大家注意看老人的雙腿，他一條腿搭在另一條腿上，看起來很悠閒的樣子，就是我們通常說的「二郎腿」。即便他上車時是這樣坐著的，但如果看見了前面的車飛馳而來，感到害怕時，所有的人都會潛意識的把腿放下來，雙腳著地。

況且翹起一條腿來，這並不應該是一個得體的老商人應該有的姿勢，尤其是在窄小的汽車裡。所以這個老人一定是死亡之後被搬上了車，然後有人幫他擺了這個pose，卻沒想到半路會遇見撞車。

毒蛇陷害

上文中說道，做為寵物的毒蛇都要定期修牙，目的就是防止牠們意外的咬到人。周二一定是被陷害的，那個兇手故意將矛頭指向周二，找來罕見的同種毒蛇，卻忘記了周二養的小蛇根本沒有咬人的能力。對於小蛇的牙齒情況，寵物醫院就有著詳細的記載，這是最有力的證據。

歌劇院火災

就在迪克剛剛離開去「行動」之後，他的座位引起了一場為時不短的小火災，引起火災的正是迪克彈出的菸頭，迪克差點把整個劇院燒掉了，不過幸虧有人即時發現，大家用水把火撲滅了。那水根本不是什麼飲料，迪克如果在場，對這件事就不可能毫不知情，所以警官判斷出迪克當時一定不在場，他是在說謊！

潔西卡

周一用手指著那個矮個子的女士提的包包對潔西卡說：「我看見那裡面已經裝有一份同樣的今日報紙了。這說明那個捲著的並被仔細繫好的報紙並不是她買的，而是別人買好給她的，所以她一定不是潔西卡。她看見我時表情很迷惑，好像並不知道接下來要發生什麼，而且她的眼睛不時瞄向妳，除非她像我一樣被妳迷惑了，否則一定是妳指使她冒充妳自己來試探我的！」

唇齒之間

周二正煩惱的時候，他的哥哥周一得意洋洋的請人拿來十二碗清水，他看著那些女孩子每人喝一口清水，然後又看著她們在嘴裡漱過後吐到一個碗裡。周二在心裡暗暗佩服著哥哥的招數和反應能力，這個方法實在比自己想出來的好太多。可是周二沒來得及感激，周一就壞笑著把他推到了那些碗的前面，「我負責想主意，你就來負責檢查吧！」

周一明知道自己的弟弟有潔癖，可是就是忍不住的想捉弄他。不過

這一次周二也沒有真的去看大家的漱口水，因為輪到第十個女孩的時候，她說什麼也不肯漱口了，很明顯偷吃的那個人就是她啦！

就在隔壁

債主咯咯咯的笑了起來：「說實話，我的確想都沒有想到你們會在這裡，我預想以後也不會猜到，我本來只是來收保護費的，這個區新搬來的都要向我繳納『保護費』。」

周二不解：「這不應該是小嘍囉來辦的事情嗎？您為何親自大駕光臨呢？」

債主哈哈大笑，好像這是一件非常好笑的事情，「的確，這些是小嘍囉做的事情，但是也有例外的時候，比如我恰好想動一動，而新住戶就在我的隔壁。」

許願池被搜身

其實員警想抓的根本不是白天搶劫的賊，員警在這守候多時是因為總有人趁著天黑將許願池裡的硬幣撈走。就連員警自己也沒有想到，本想驅趕一些小乞丐的他們，竟然無心插柳的將江洋大盜周一抓獲，而且還是人贓俱獲。

無頭屍案

沒錯，早在周二見到了死者身體和死者妻子的時候他就懷疑了那個妻子，因為死者的身體被破壞的幾乎是面目全非，並且沒有頭部，但那

個妻子卻從沒懷疑過屍體的身分，這難道不是很奇怪的嗎？而且那個發現被害人頭部的男子原則上並不認識被害人，警方也沒有對這個案件公開，可是他卻清楚的說出了被害人的名字。憑這兩點，周二就斷定這兩個人與這場謀殺案脫不了關係！

周二第一次對被害人妻子說的那些話就是為了讓她放鬆戒備，讓她以為警方沒有在懷疑她，這樣她就會盡快把死者頭部的所在地透露出來。她與情夫謀殺了自己的丈夫，為了虛張聲勢故意做出很多疑點，但她也想盡快擺脫這個事件。果然，第二天頭部就被發現了，但是「發現」死者頭部的方式實在有些愚蠢。

蒸發掉的金手錶

周二懷疑地看了迪克一眼，然後他來到迪克剛剛吸菸的窗邊，向下望去，果然有幾個「廢紙團」，把「廢紙團」撿起來展開，裡面包的正是店裡的金錶！原來迪克偷樑換柱以後，利用抽菸的機會將真的手錶偽裝好從窗戶扔到了外面，計畫中他一會兒就會下去撿起那些紙團溜之大吉。不過，遇見周二這麼聰明的店員，實在是迪克的不幸！

國家圖書館出版品預行編目資料

史上最好玩動腦智力題（激發思考篇）／腦力＆創意工作室編著.
－－第一版－－台北市：宇河文化 出版；
紅螞蟻圖書發行，2010.11
面　　公分－－（新流行；25）
ISBN 978-957-659-812-8（平裝）

1.智力遊戲

997　　　　　　　　　　　　　99020390

新流行 **25**

史上最好玩動腦智力題（激發思考篇）

編　　著／腦力＆創意工作室
美術構成／Chris' office
校　　對／鍾佳穎、楊安妮、朱慧蒨
發 行 人／賴秀珍
榮譽總監／張錦基
總 編 輯／何南輝
出　　版／宇河文化出版有限公司
發　　行／紅螞蟻圖書有限公司
地　　址／台北市內湖區舊宗路二段121巷28號4F
網　　站／www.e-redant.com
郵撥帳號／1604621-1　紅螞蟻圖書有限公司
電　　話／(02)2795-3656（代表號）
傳　　眞／(02)2795-4100
登 記 證／局版北市業字第1446號
港澳總經銷／和平圖書有限公司
地　　址／香港柴灣嘉業街12號百樂門大廈17F
電　　話／(852)2804-6687
法律顧問／許晏賓律師
印 刷 廠／鴻運彩色印刷有限公司
出版日期／2010年 11 月　第一版第一刷

定價 240 元　港幣 80 元

ISBN　978-957-659-812-8　　　　Printed in Taiwan